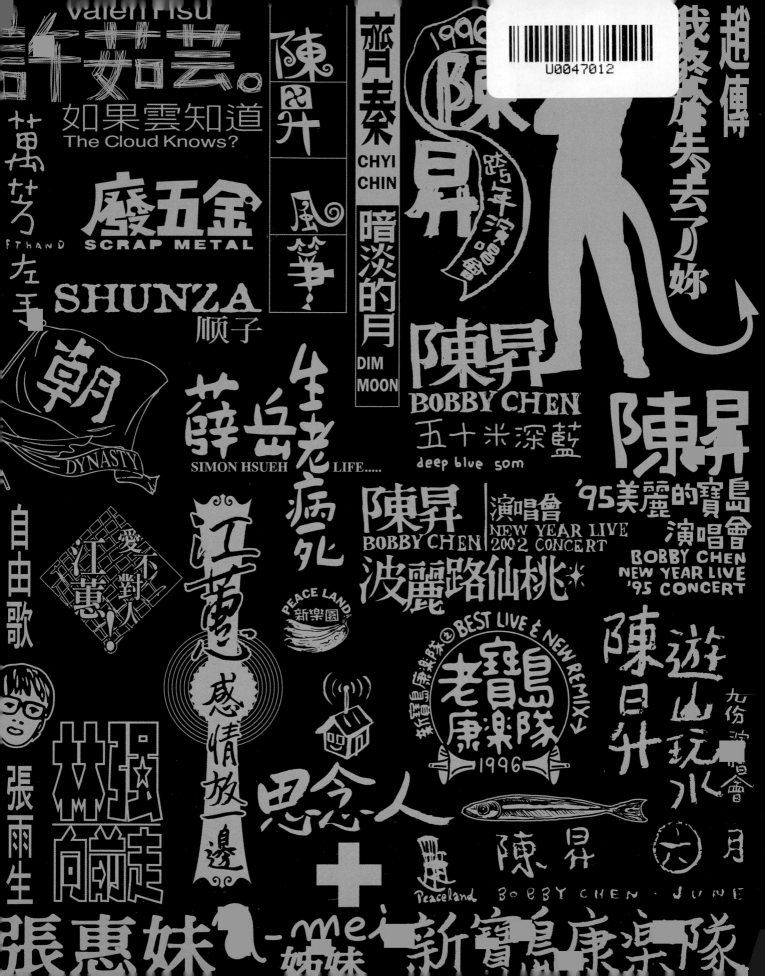

# AKIBO RECORDS

李明道 AKIBO 作品・張晴文 文字

# 目錄

# 序

流行音樂從來不是一個人的事。當千萬人為他/她尖叫、瘋狂，也絕對少不了幕前幕後許多人熬夜、開會、不知多少時間一起合作，才能激撞出默契的火花。所有天外飛來的絕妙靈感，所有尖銳的爭論和不斷比較，都在一張唱片呈現在聽眾面前的那一刻見出真章。

流行音樂從來不是一個人的事。我們都曾經因為某一首歌曲流淚感動，曾經因為某一首歌曲情緒沸騰。如果有過在演唱會上和幾萬個陌生人一起大聲合唱的震動，就會相信那不只是自己的喜好和記憶。

很多時候，一張唱片的視覺圖像擁有同樣的力量。那些為音樂穿上的外衣，不管過了多久也不會被忘記。唱片的視覺刻畫了當時的氣味，它和音樂就像跳著雙人舞，彼此都是獨一無二的創作。

Akibo說：「這些作品跟大家的生命靈魂是連結在一起的，一定要為大家把它集結起來。」

# AKIBO的視覺演唱會

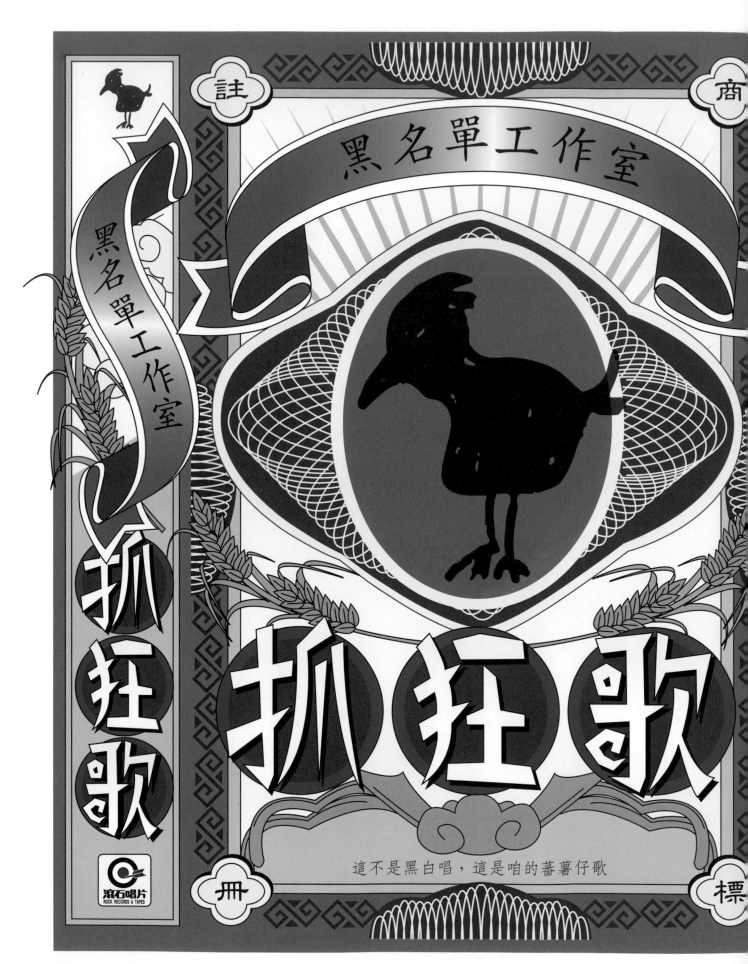

註 商

黑名單工作室

黑名單工作室

抓狂歌

抓狂歌

這不是黑白唱，這是咱的蕃薯仔歌

冊 標

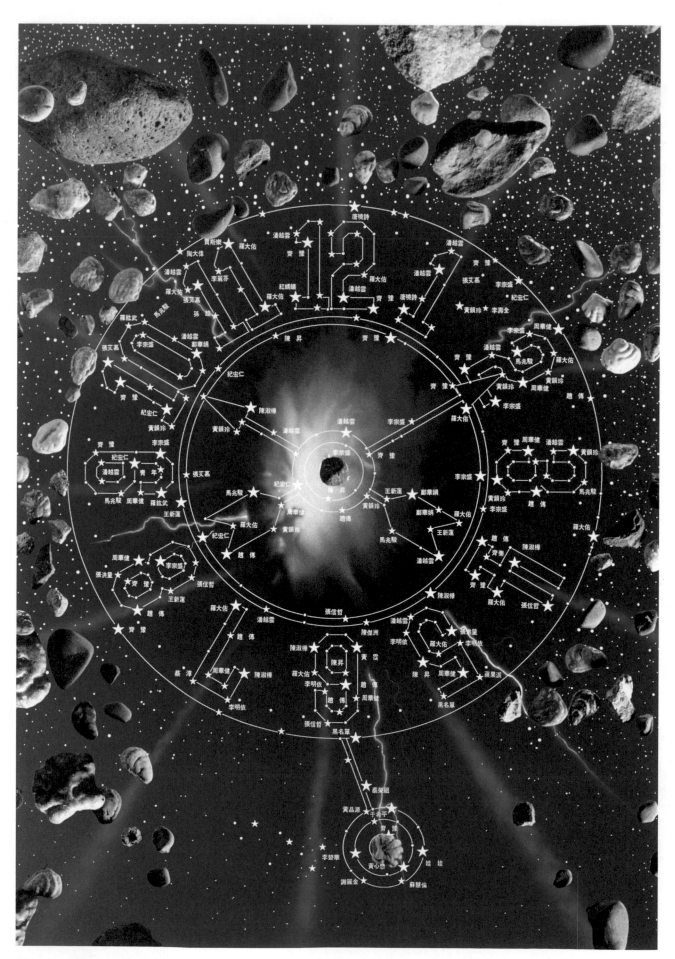

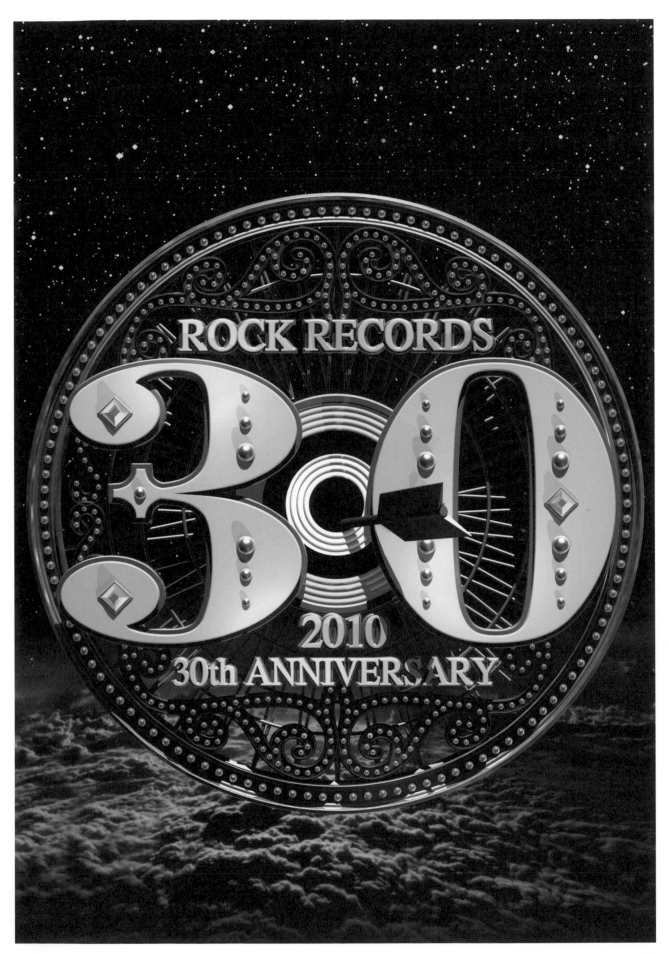

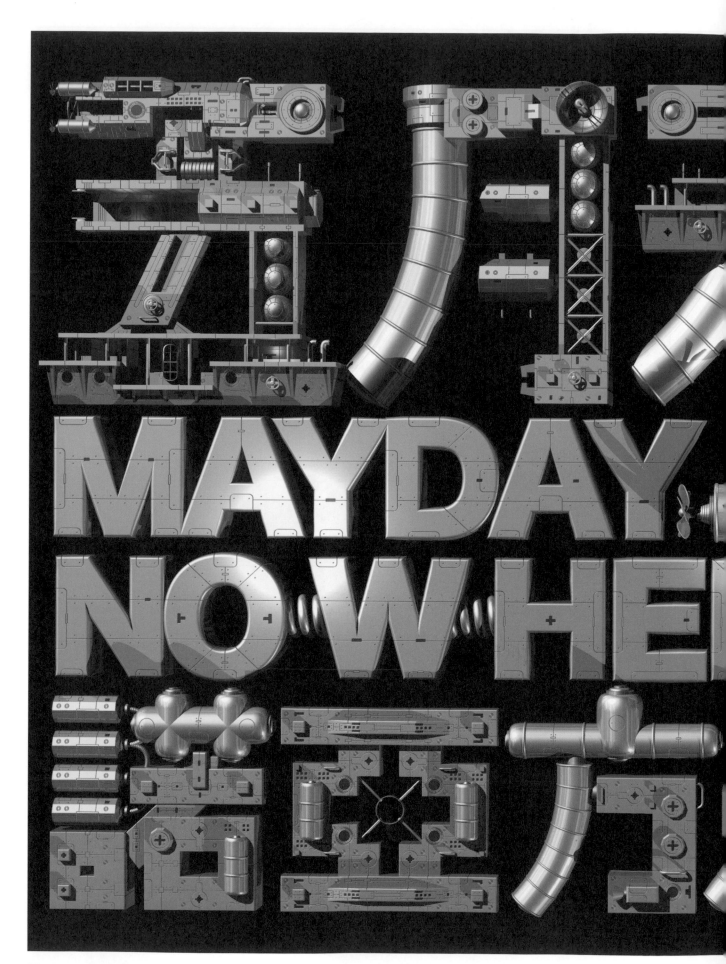

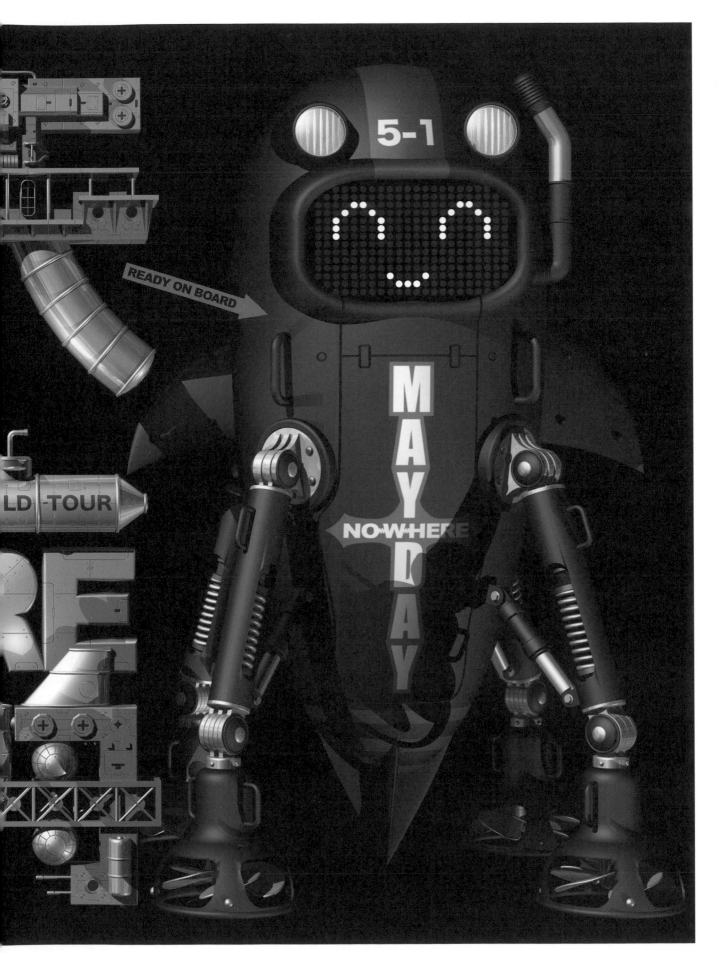

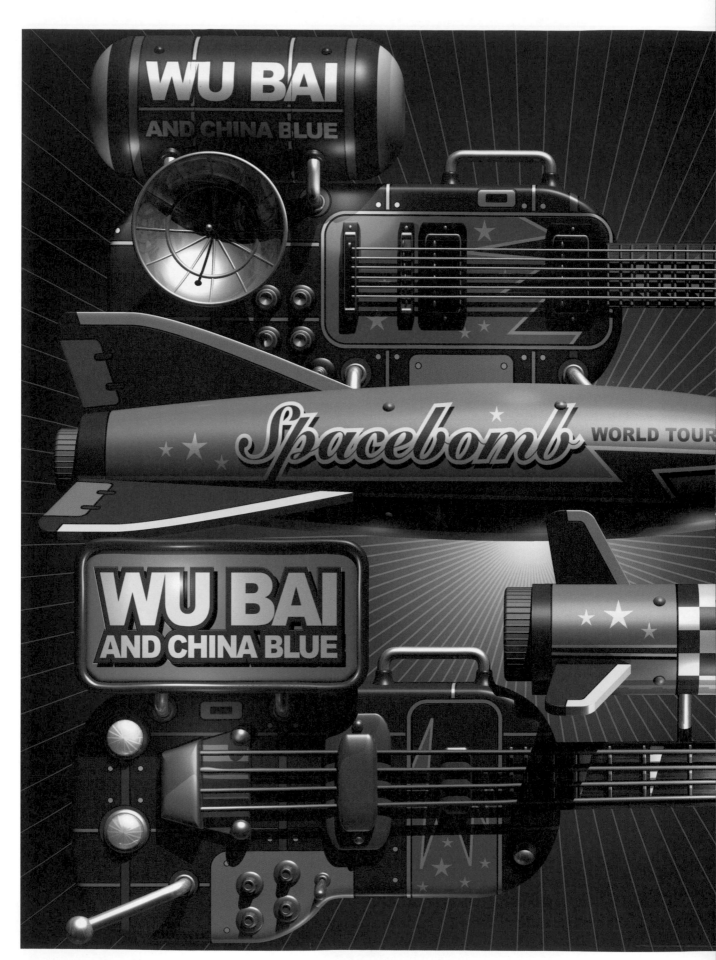

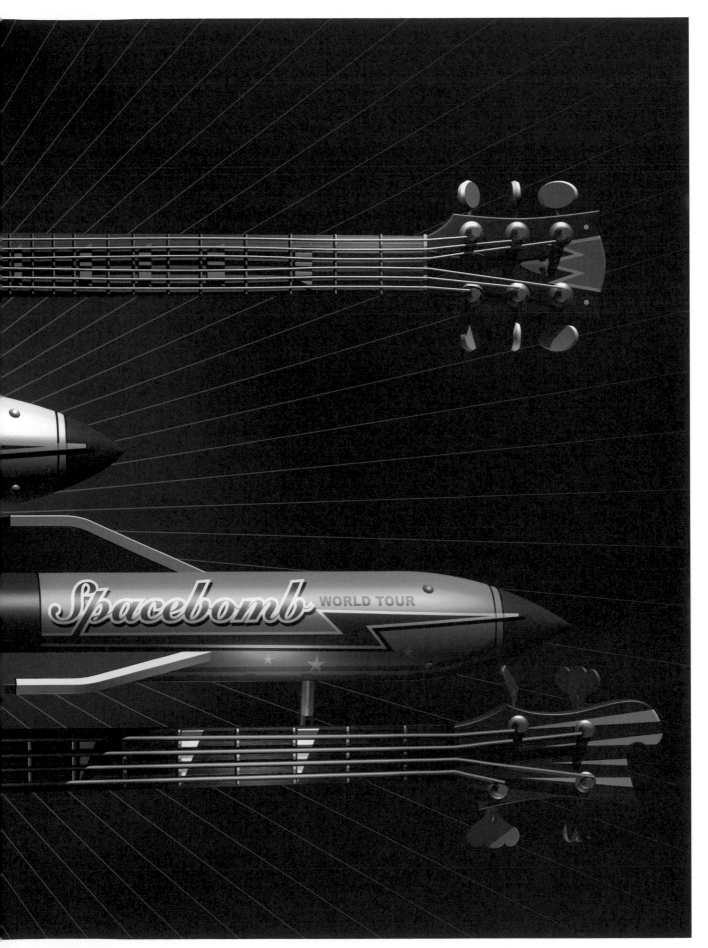

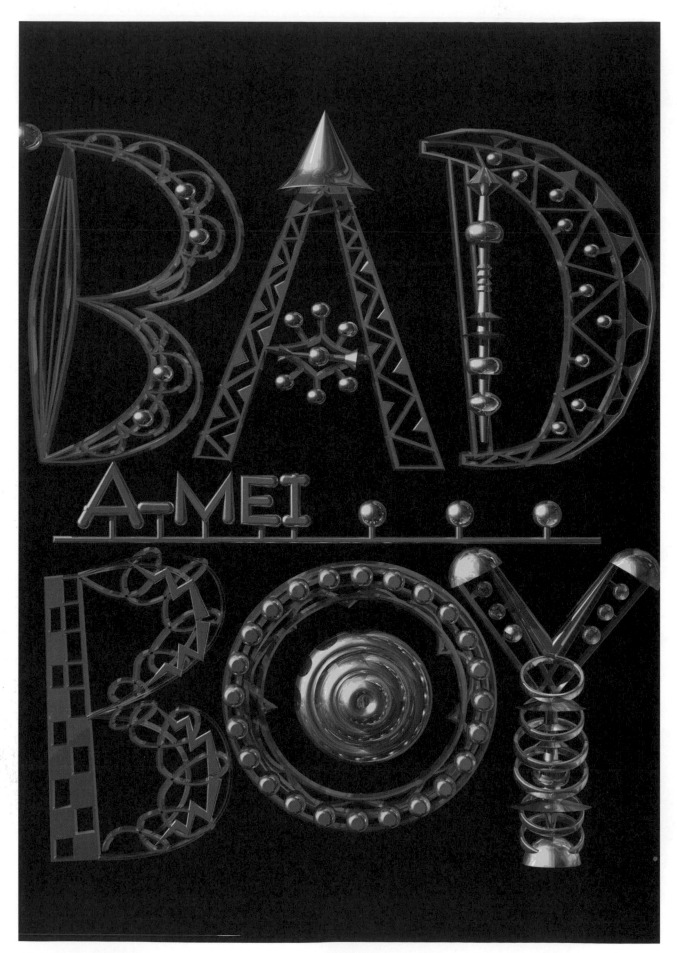

18　1998 伍佰 & China Blue 樹枝孤鳥

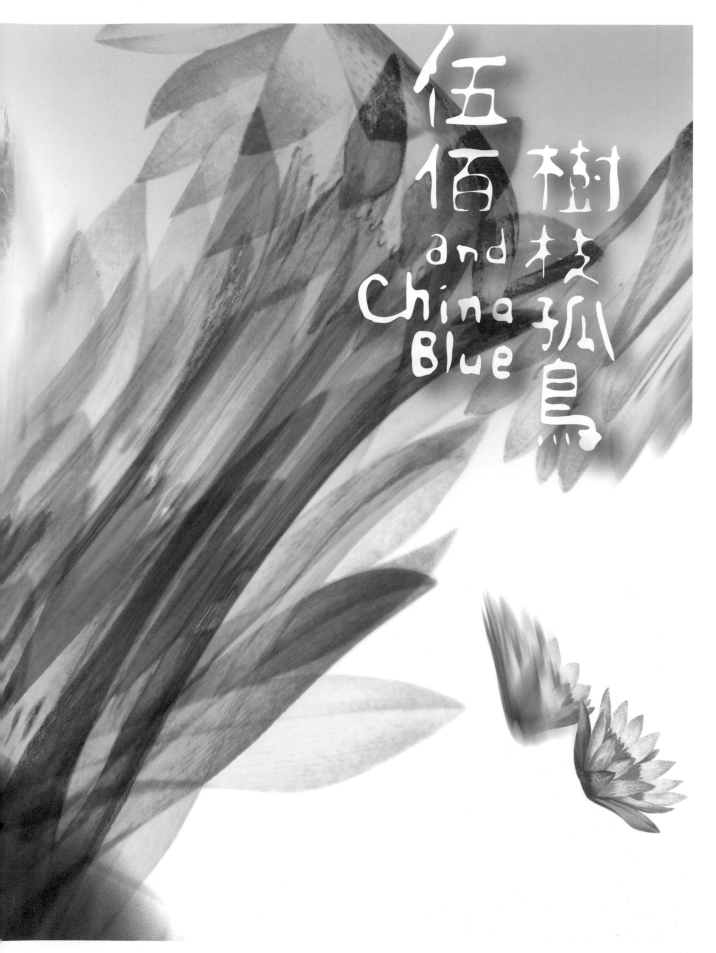

伍佰 and China Blue

樹枝孤鳥

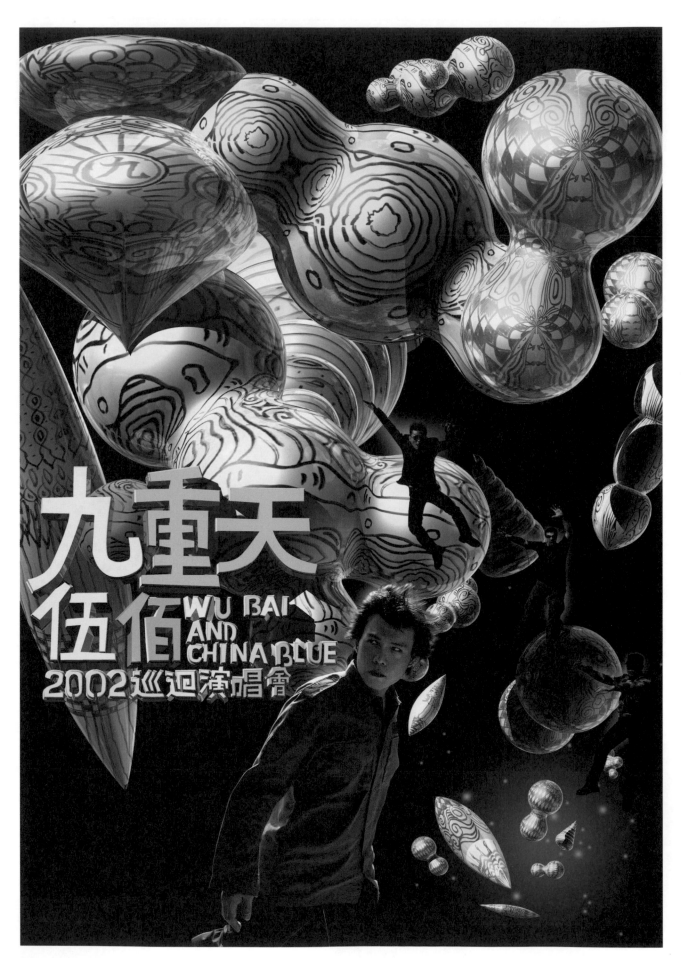

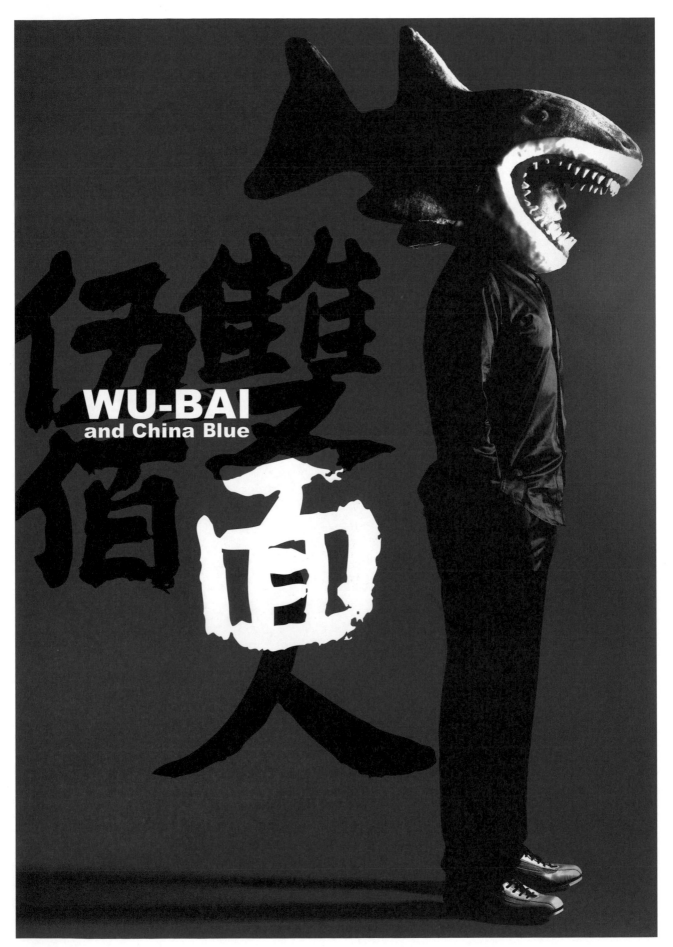

WU-BAI
and China Blue

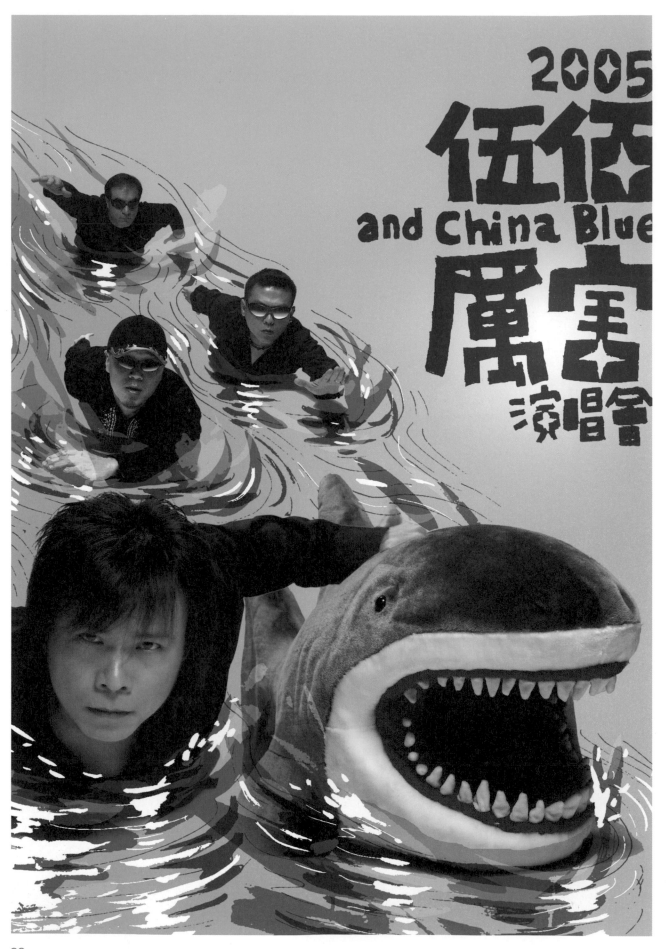

2005
伍佰
and China Blue
厲害
演唱會

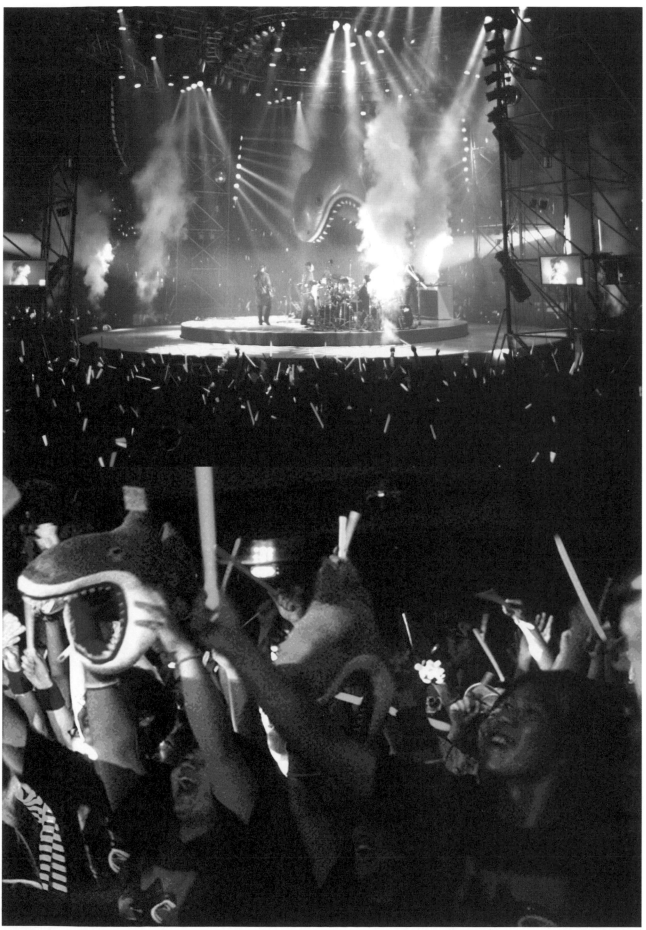

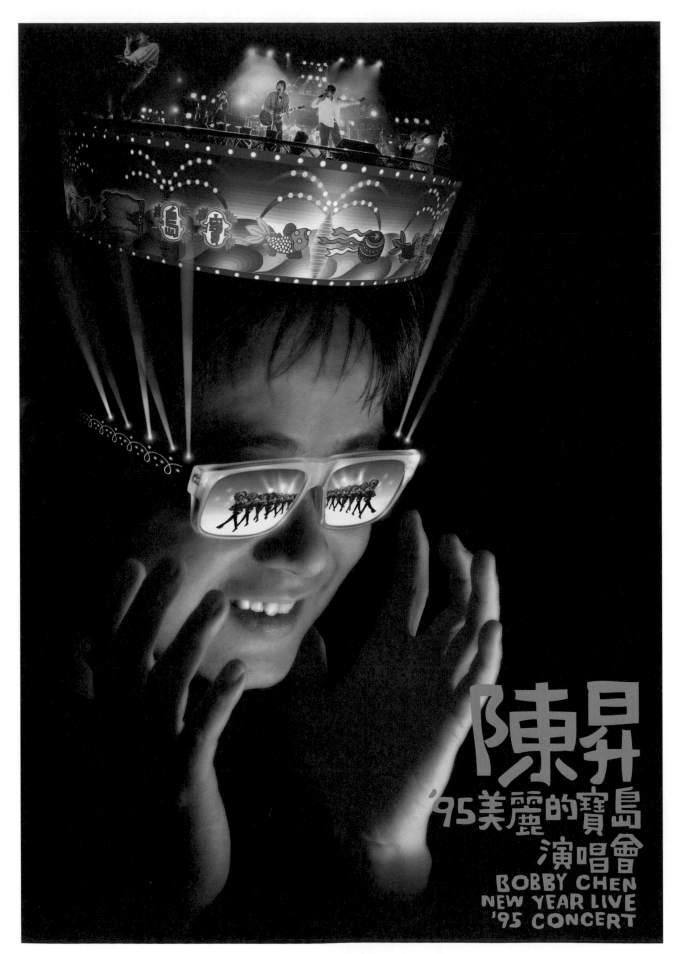

陳昇
'95美麗的寶島
演唱會
BOBBY CHEN
NEW YEAR LIVE
'95 CONCERT

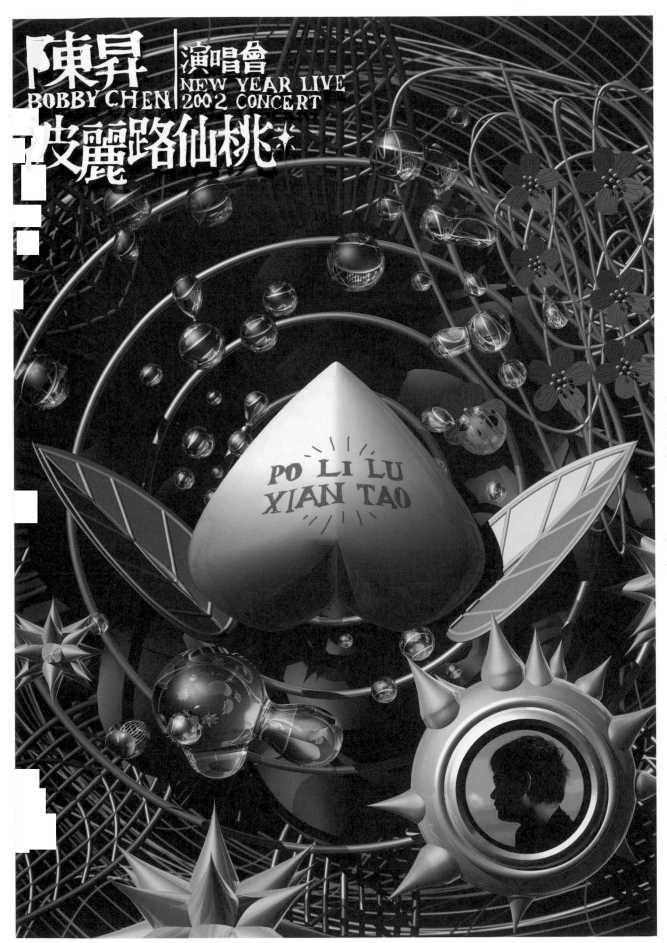

陳昇 演唱會
BOBBY CHEN NEW YEAR LIVE 2002 CONCERT
波麗路仙桃

PO LI LU XIAN TAO

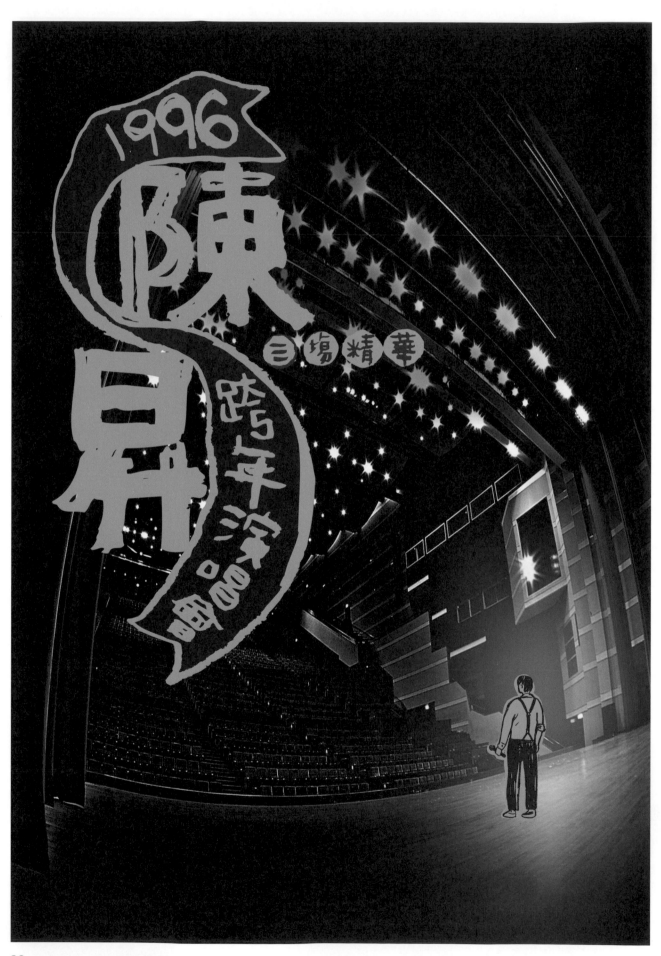

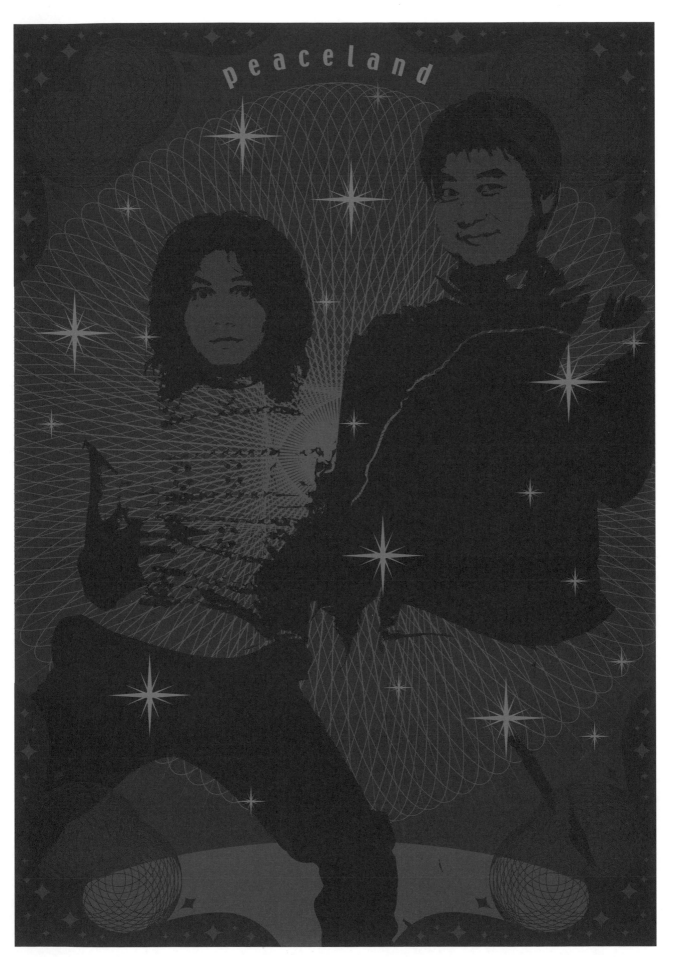

peaceland

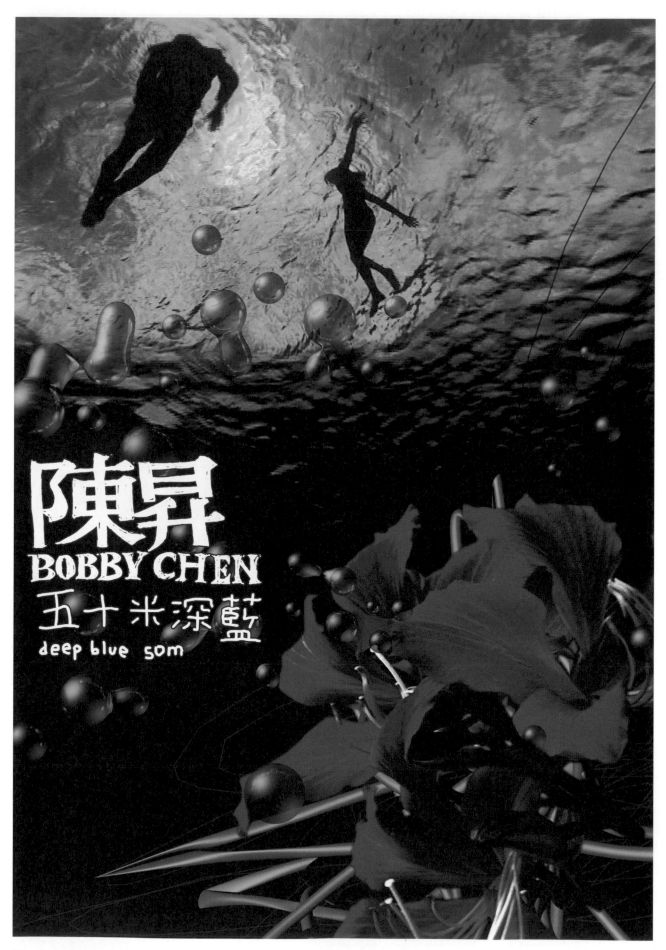

陳昇
BOBBY CHEN
五十米深藍
deep blue 50m

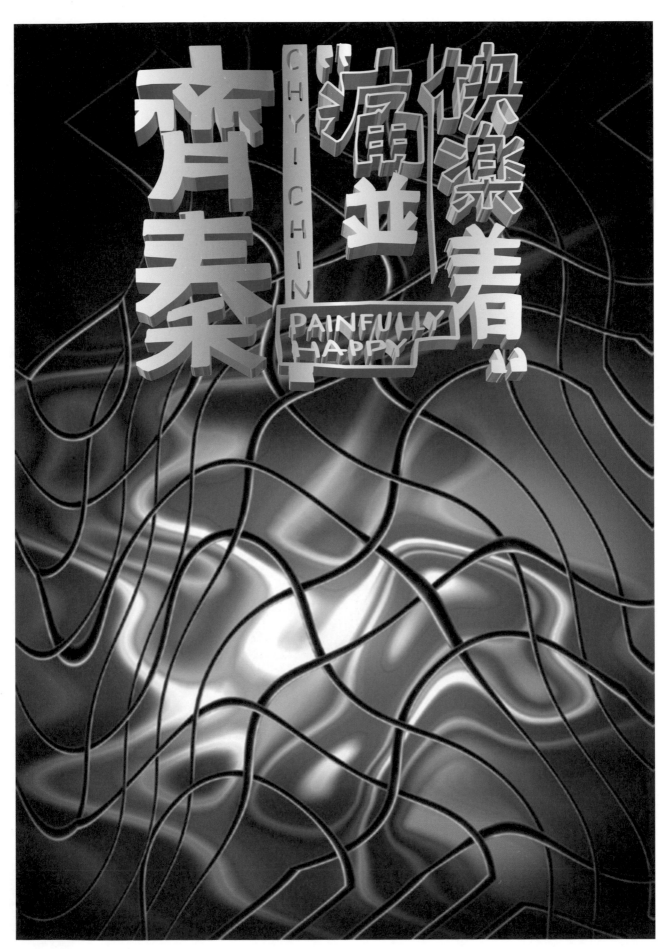

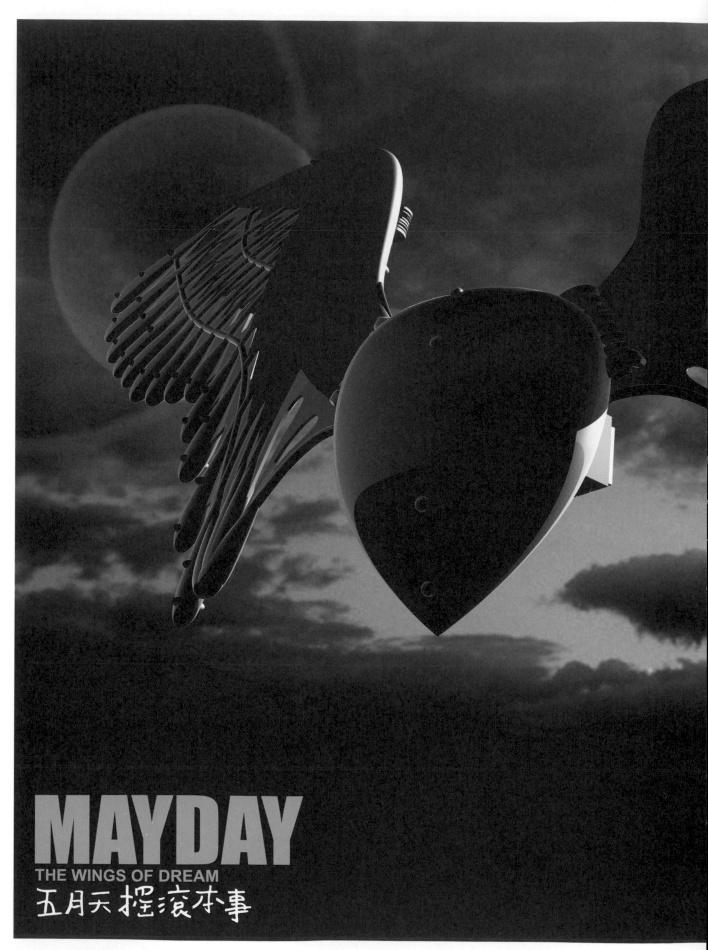

MAYDAY

THE WINGS OF DREAM

五月天 摇滚本事

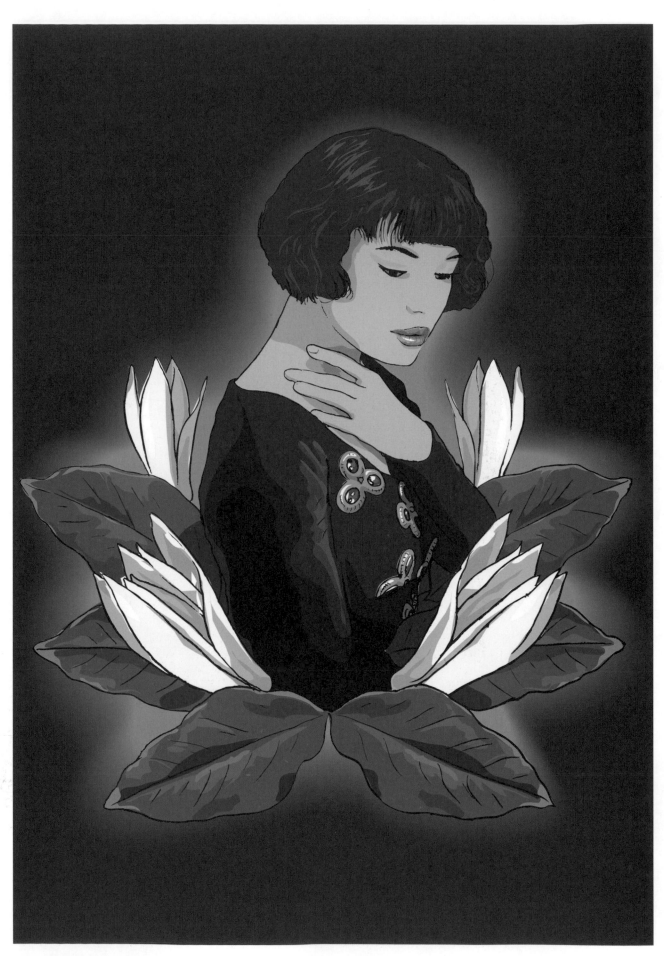

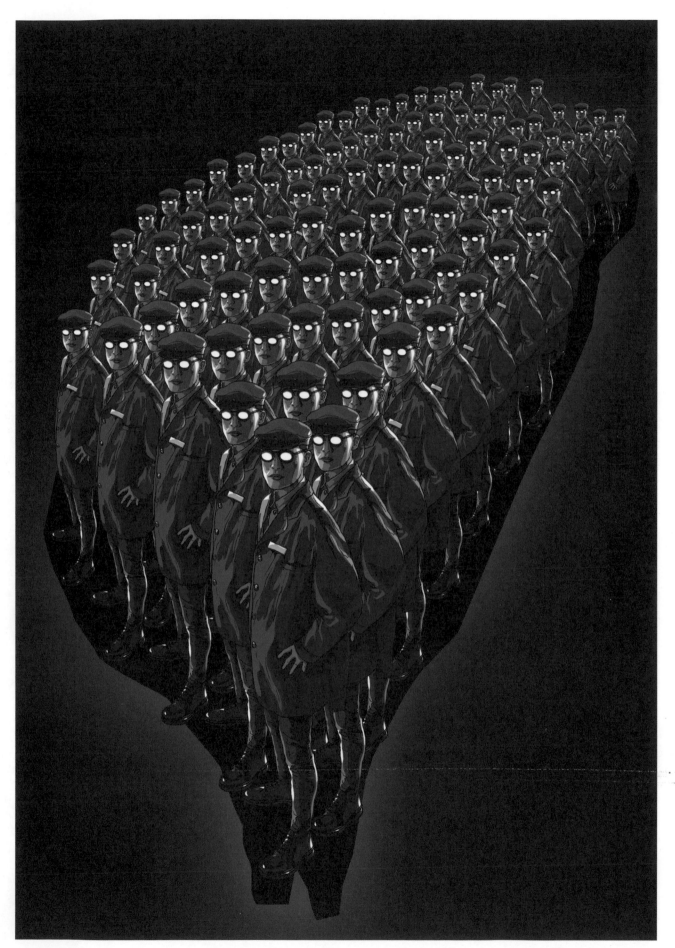

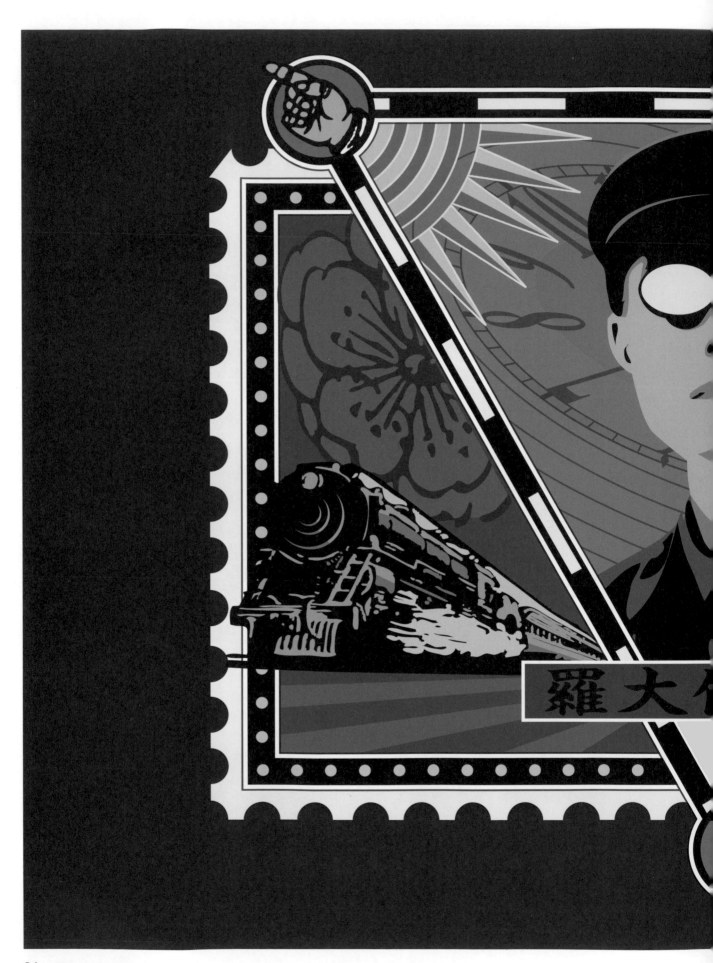

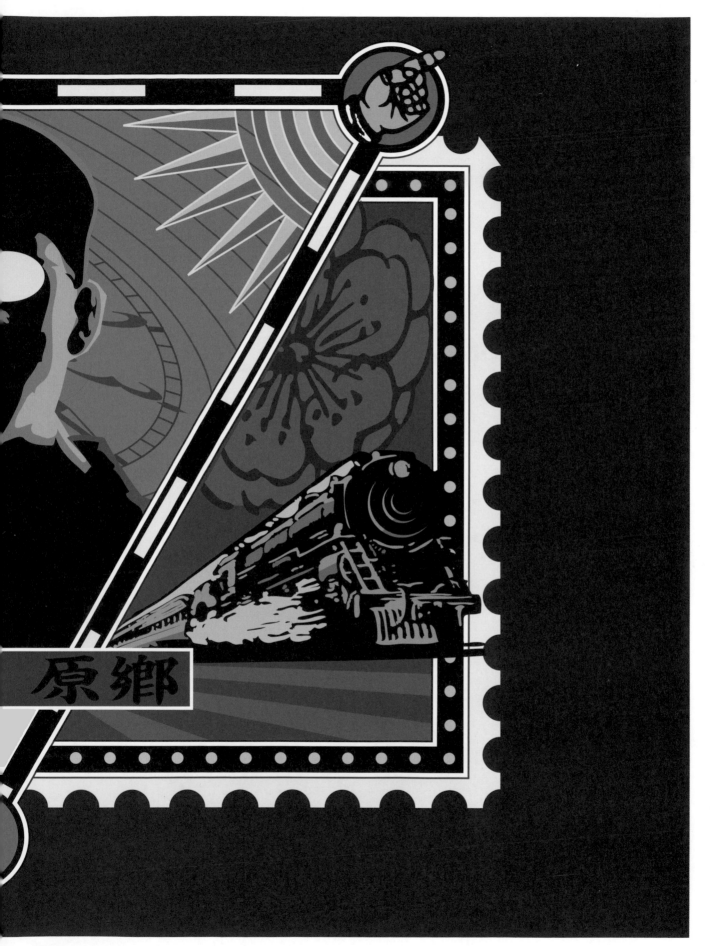

原鄉

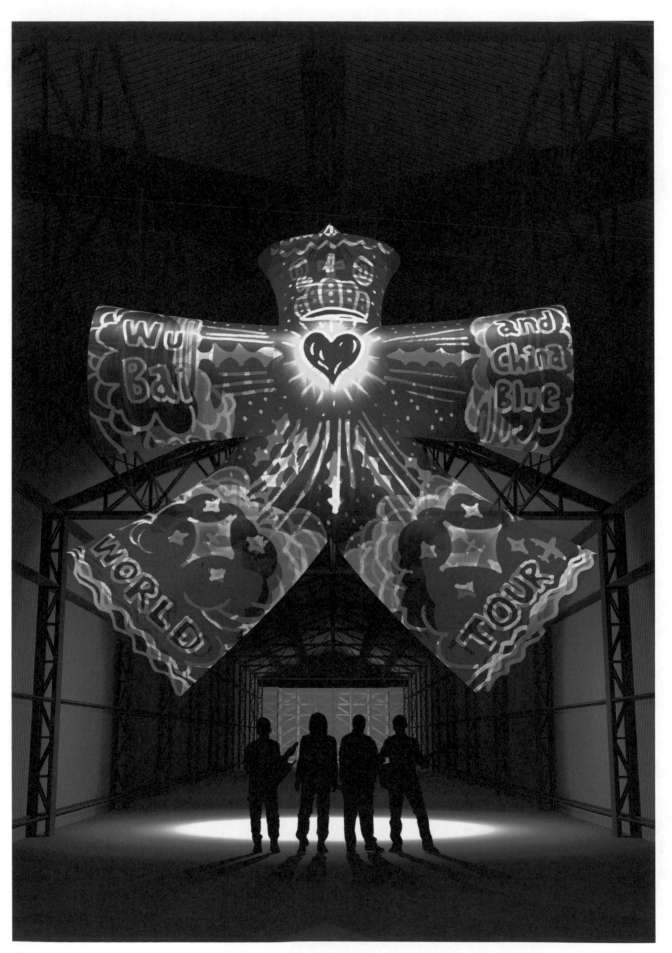

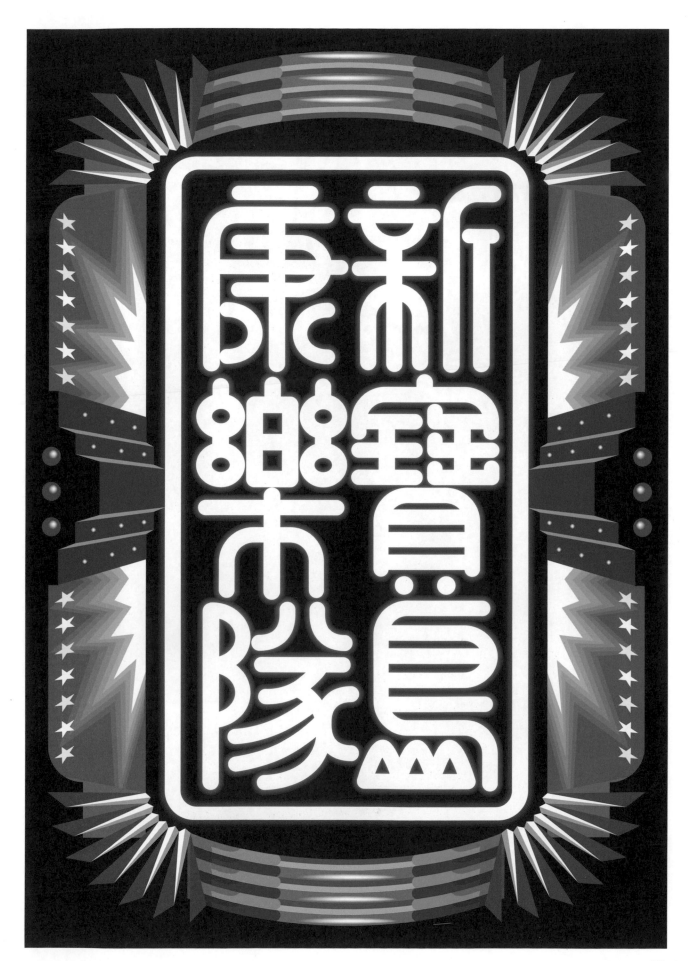

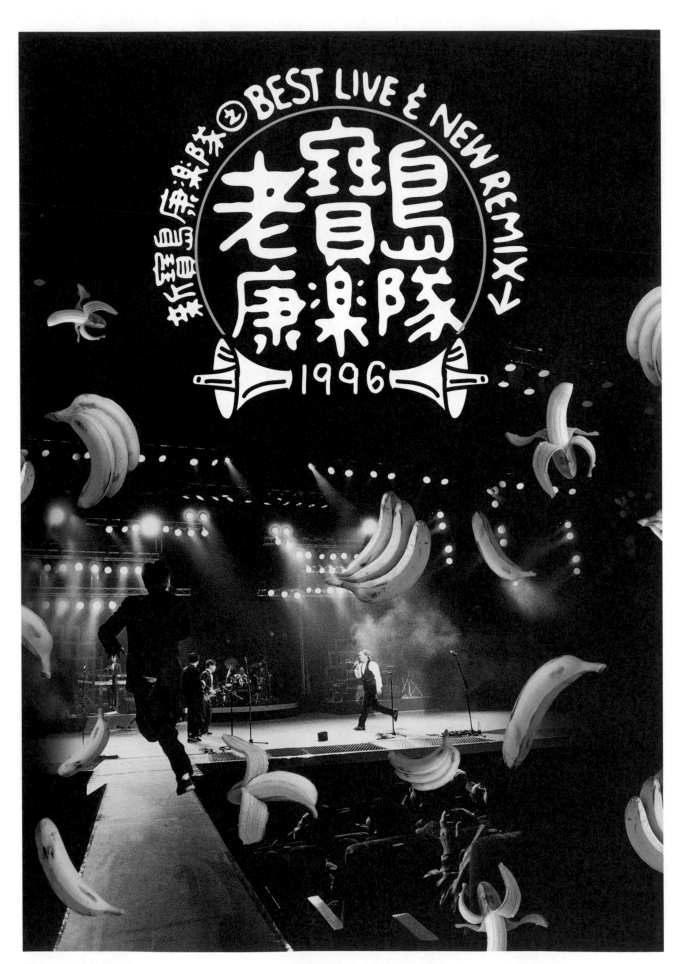

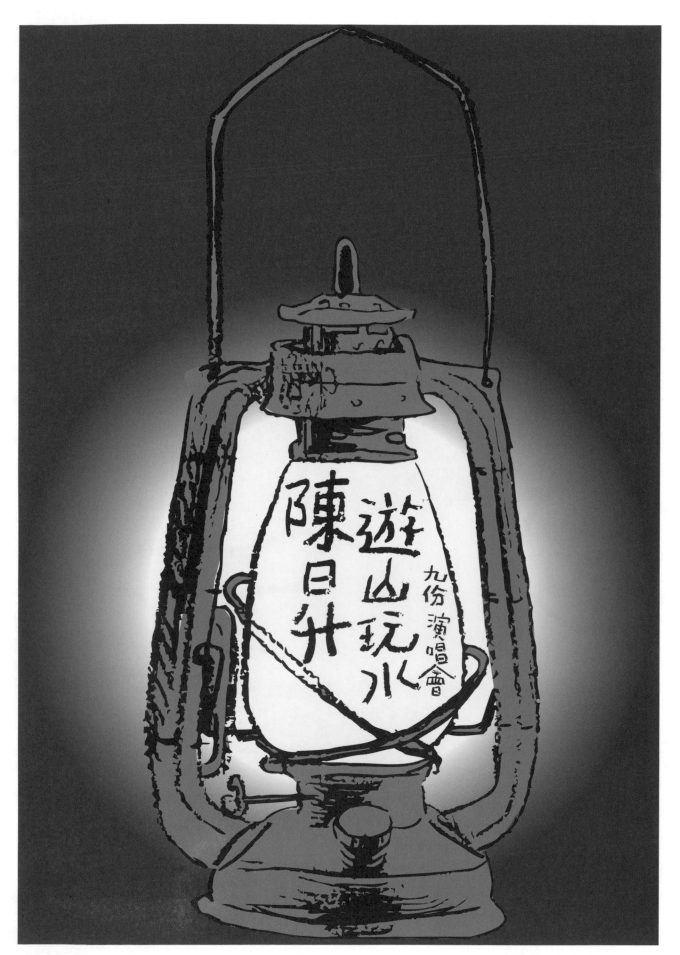

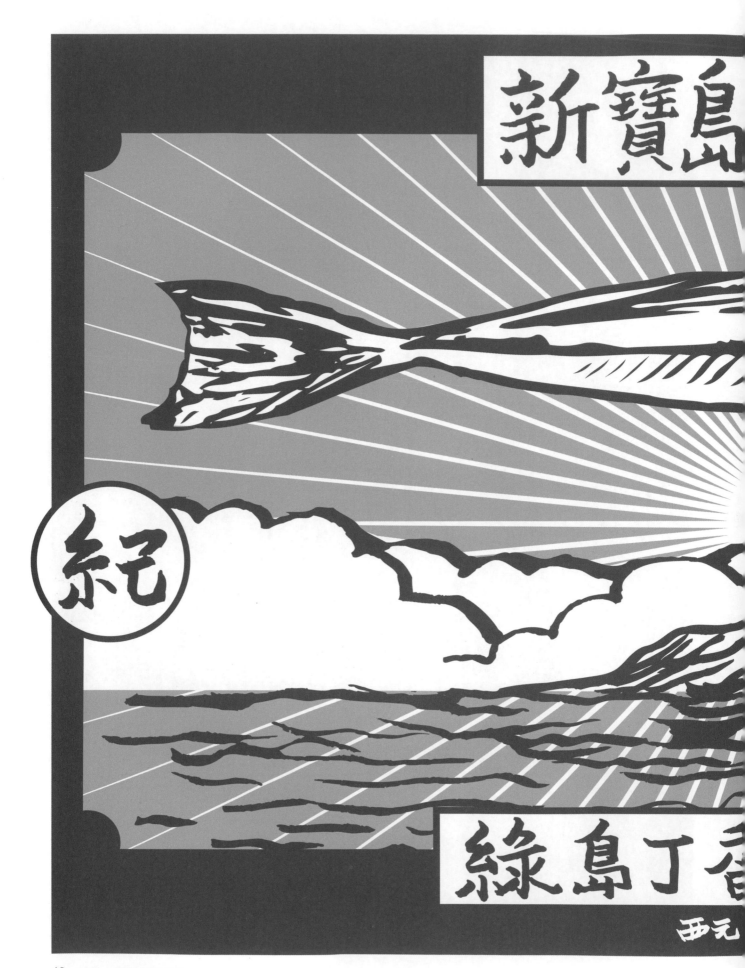

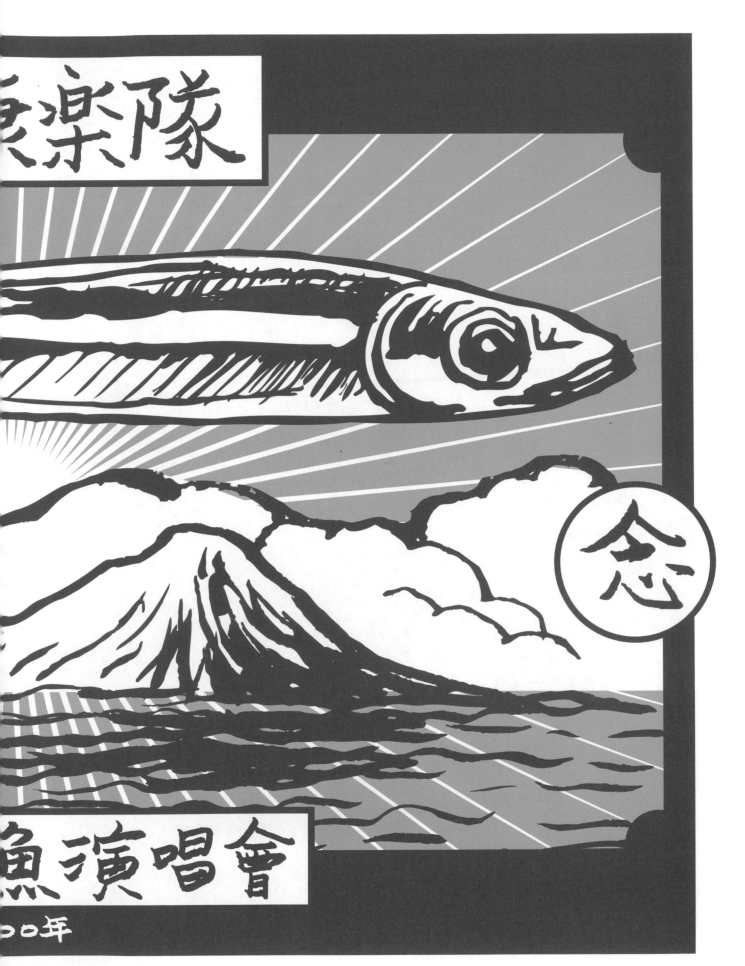

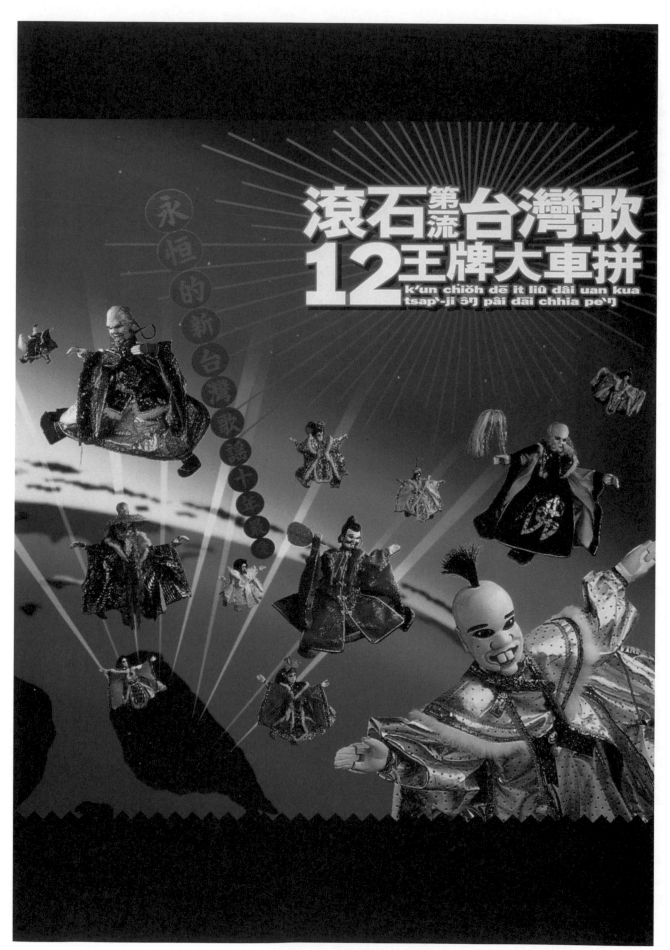

滚石第一流台灣歌
12王牌大車拼
k'un chiŏh dē it liû dâi uan kua
tsap'-ji ôŋ pâi dāi chhia peⁿ

永恒的新台灣歌謠十年

崔健 浪子歸

趙傳

我是一隻小鳥

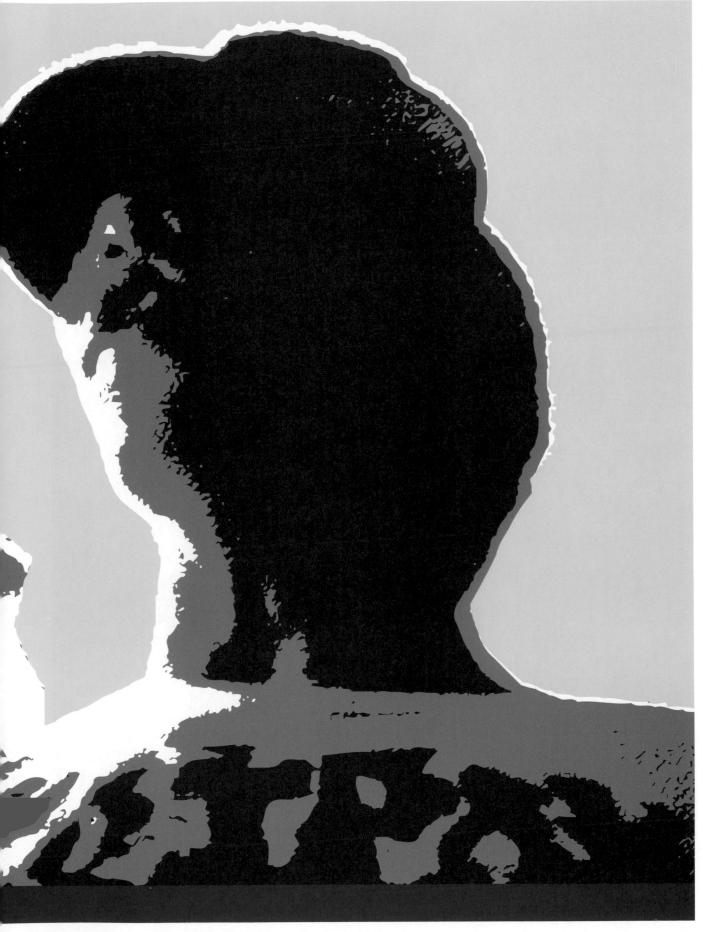

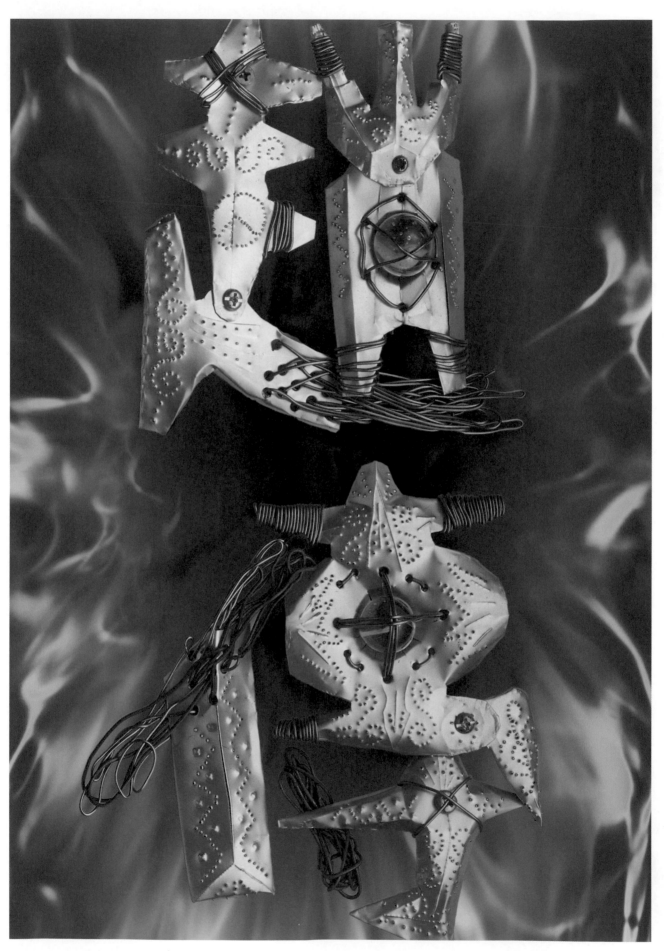

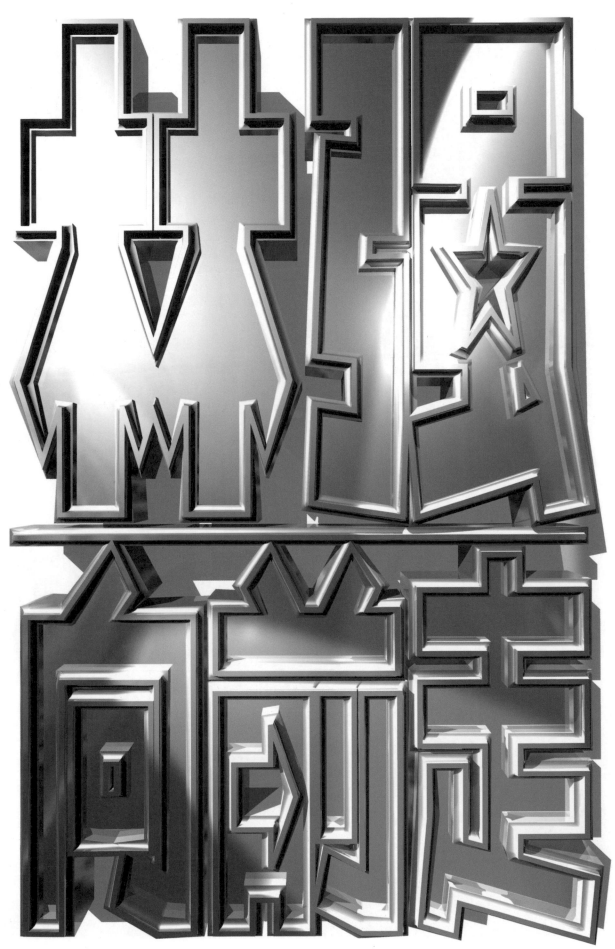

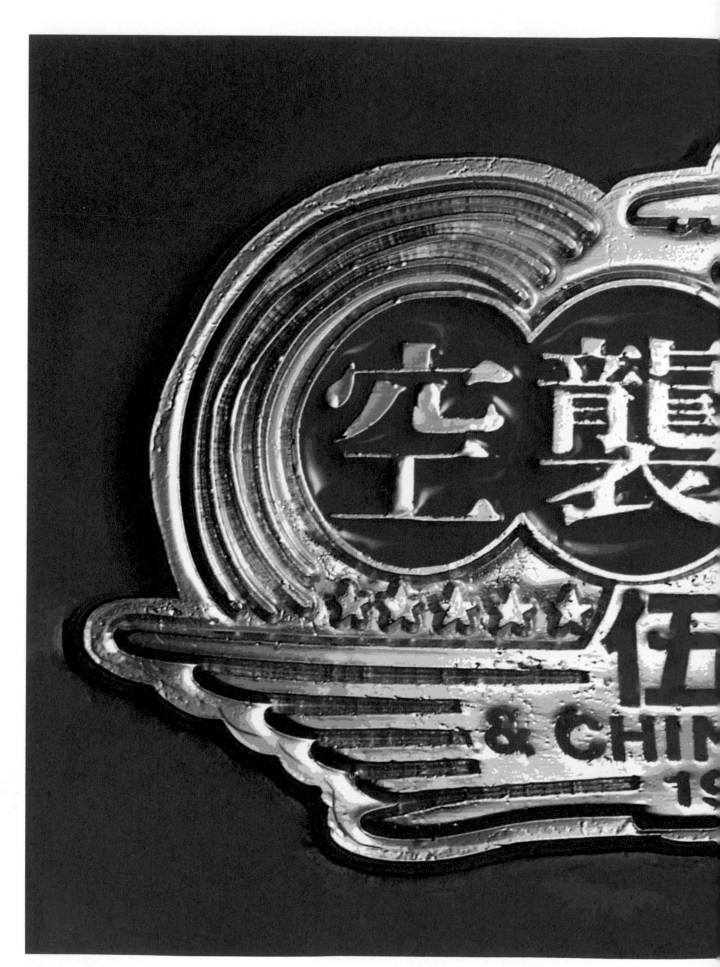

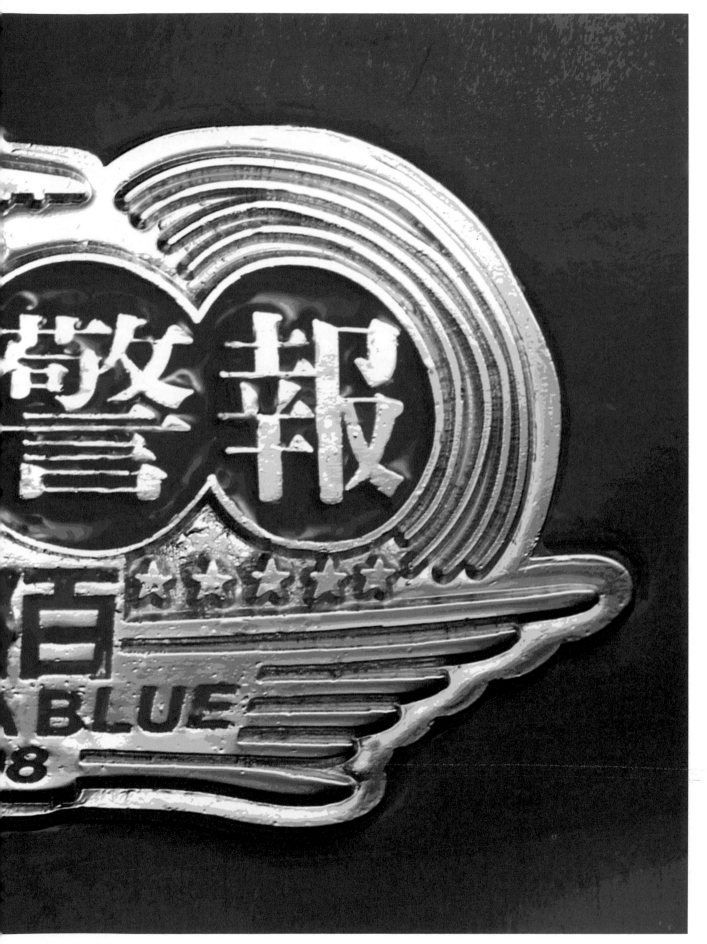

50  1992 黑豹

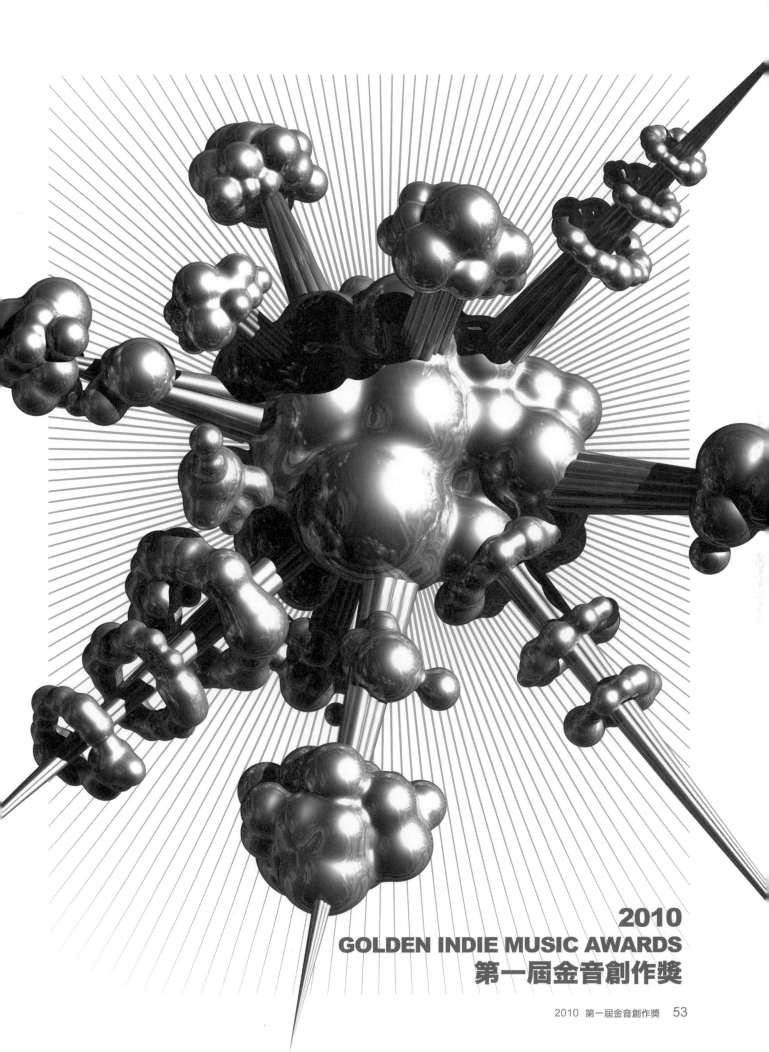

2010
GOLDEN INDIE MUSIC AWARDS
第一屆金音創作獎

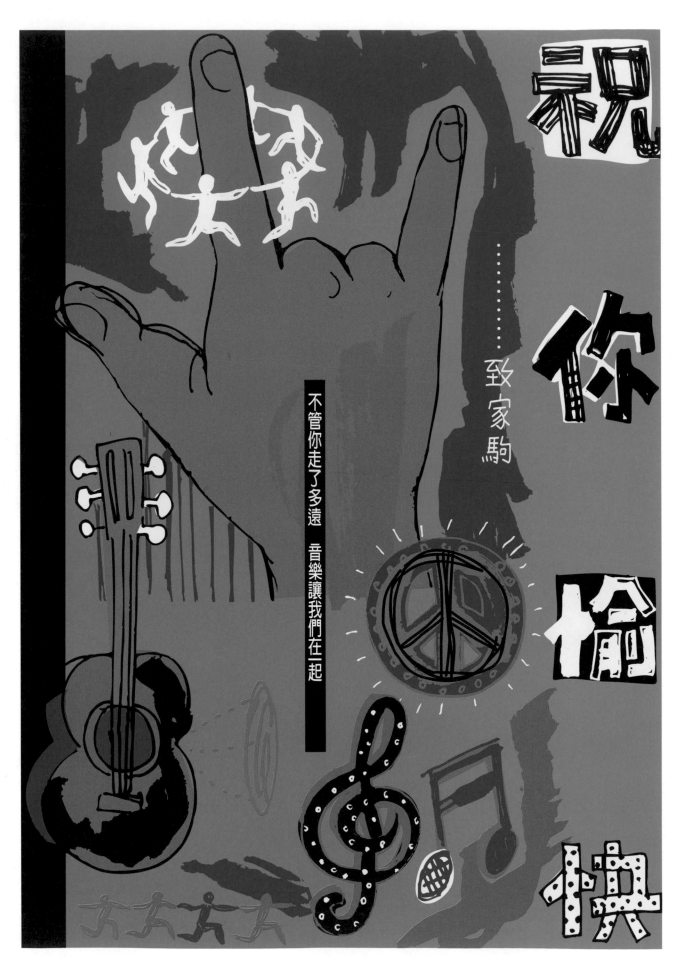

祝你愉快

致家駒

不管你走了多遠　音樂讓我們在一起

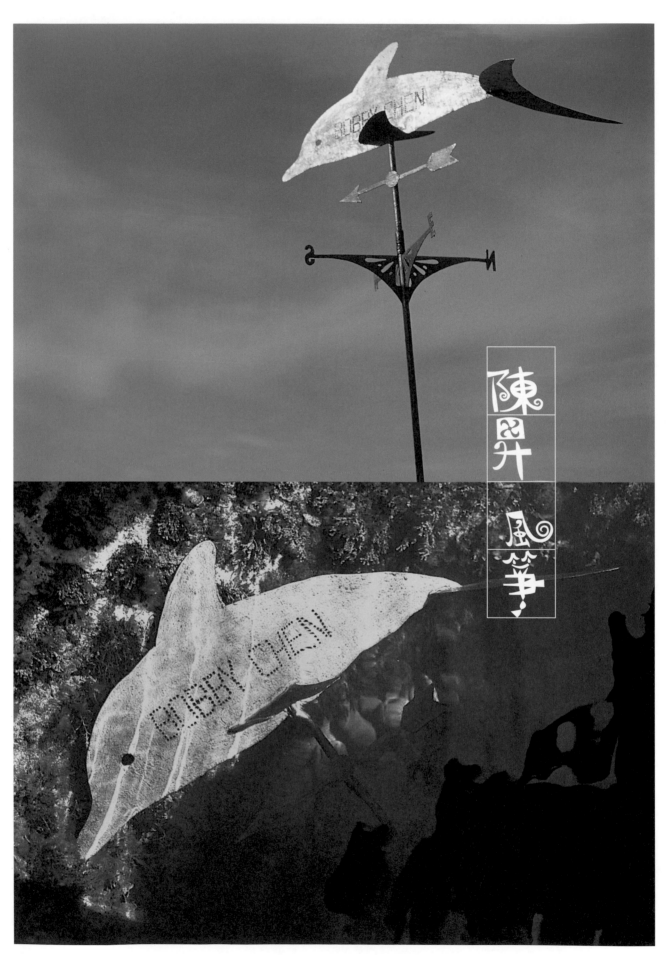

陳昇 風筝

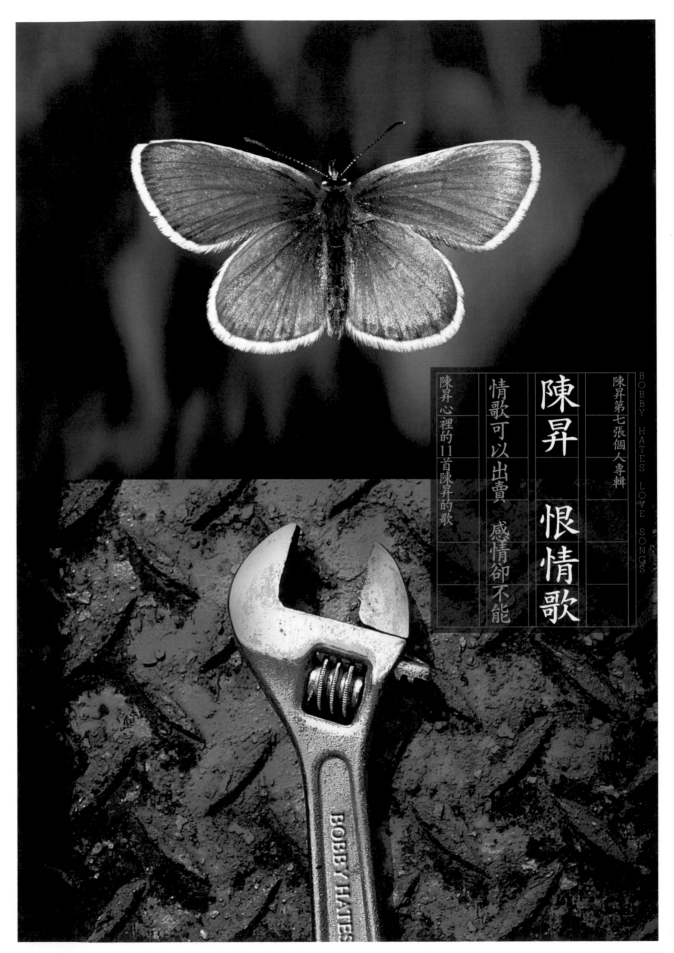

陳昇 恨情歌

陳昇第七張個人專輯

情歌可以出賣　感情卻不能

陳昇心裡的11首陳昇的歌

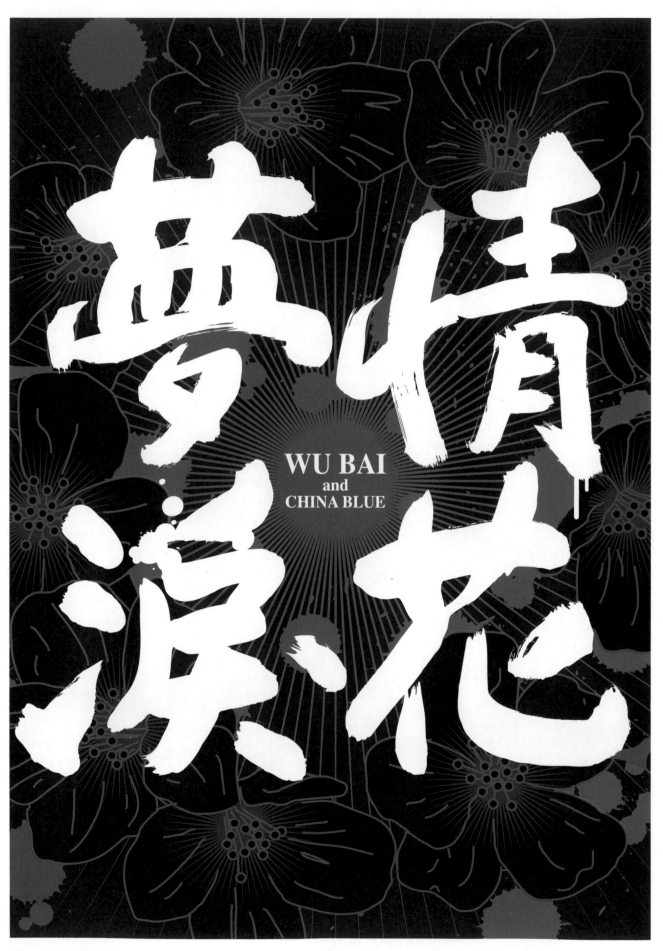

夢情淚花

WU BAI
and
CHINA BLUE

# 伍佰
## WU BAI
## AND CHINA BLUE
# 忘情
# 1015

精選輯

# 包裝這個時代的聲音

大學畢業後不久，Akibo和一個好朋友合夥開了設計公司，「一起做設計」的理想維持了三十天就因為理念不合而分道揚鑣。拆夥的時候，他只要了滾石唱片這個客戶，離開合作的辦公室，回到自己住的地方繼續工作，直到今天。三十幾年來，Akibo設計了許多經典作品，這些設計之所以動人，除了視覺語言的力量之外，也因為流行音樂在一個時代裡深刻的感染力，使得唱片封面不只是單純的一件設計作品，更是牽動記憶的視覺圖像。

　　「踏入設計這一行很難説是怎麼開始的，我只能説，一切不是我計畫好的。剛好我喜歡音樂、剛好有這個機會，在選擇的時候要了這個客戶。我第一張的唱片設計是馬兆駿『我要的不多』。那時候滾石一個月只發一張、兩張唱片，而且已經有阿杜（杜達雄）在做，所以我很久才有一個案子。事實上，他一個人也可以做完所有的設計，只是當時我是新人，他們也想給我一些表現的機會。」這些看似偶然因素的遇合，卻是影響此後Akibo設計工作的關鍵。1990年代初期，滾石唱片在台灣的流行音樂市場佔有重要地位，才剛解禁的台灣社會勃發躁動的力量，為流行音樂提供了極為寬闊的時代背景。那個時候的社會歡迎各種聲音，包括音樂，當然也包括視覺。

　　「市場的回饋會影響歌手創作的氣勢，也會影響唱片公司的決策。滾石最有自信的時代就在1990年代初，

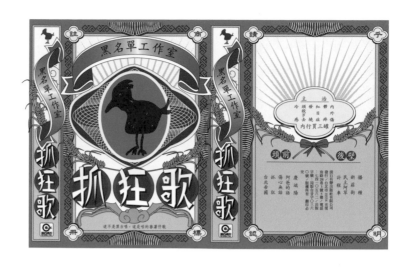

那時候他們給我的空間也很大。當然，唱片市場永遠都存在偶像歌手，也是最賺錢的。做偶像唱片不外是把人做得清楚、做得漂亮，往往畫面80%都是歌手，設計上最好也不要加入太多花俏的東西。但是滾石那個時代願意嘗試偶像以外的作法，讓我也會比較有空間做不同的創作。」

「抓狂歌」就是一個很好的例子。

「抓狂歌」是黑名單工作室在1989年發表的專輯，當時解嚴未久，社會氣氛還是有些緊繃的。街頭時有抗爭，各種意見充斥島嶼，這張唱片所要表達的就是這樣一個環境下老百姓的聲音。黑名單工作室的林暐哲在開會的時候拿著一個征露丸的盒子，說：「這張專輯就是要給政府的一帖藥！」Akibo於是將唱片封面設計為一個藥盒似的包裝，上面還有一隻林暐哲畫的烏鴉，說明了他們就是一群敢言但總是話不中聽的傢伙。「那個時候的批判，現在看起來其實也不那麼烏鴉，至少現在政論節目上的名嘴，批評得遠比黑名單工作室激烈一百倍。」但也只有那樣的環境，刺激了這樣直接有力的音樂創作。「抓狂歌」的專輯曲目為封面設計帶來清楚的想法；在那個充滿偶像歌手的年代，這張專輯顯得另類，也因此獲得較高的自由度。「『抓狂歌』那張專輯好像種下土裡的種子，長出我們從沒看過的植物。如果沒有這些曲目，我也做不出這張封面。當然也不是所有的專輯都是從曲目得到靈感，有時候我們拿到唱片的DEMO，只有旋律，歌詞寫在旁邊還得自己去想像。」這張唱片的封面設計在一個干預極少的狀態下完成，一旦設計者的大膽想法在市場上屢獲肯定，唱片公司、歌手和設計者之間合作的默契與信任就會不斷增加。

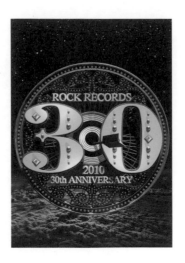

對Akibo來說，唱片設計不只是包裝歌手的行銷手法，做為一種形式的創作，它也能有自己的生命。「剛開始它一定是商業行為的一部分，是一個包裝、一個溝通、一個促銷的介面，但時間久了之後，就會產生自己的美術價值。就像我們現在去看古早時代的月曆，它已經沒有月曆的功能了，但還是有存在的意義。」唱片封面也應該用時間的眼光來看，每件事物都有它的迷人所在，或許它包裝裡的音樂不再流行，仍然可以是一件動人的設計，有自己的故事。

「流行音樂的生命，除了跟音樂創作者有關，也跟時代有關，孤掌難鳴，得要萬事俱備，才能成就一個盛況。記得有次我去聽『滾石三十』演唱會，回來之後看到網路上有人感嘆誰沒有來、誰的歌聲走樣了。我於是貼了當初『滾石十年』的專輯封面，寫說『歷史是沒辦法複製的』。我的意思是，就算把同樣的人找回來、唱同樣的歌，感覺也不會一樣。」

對照「滾石十年」和「滾石三十」兩張唱片封面，來自同樣的唱片公司，甚至有相似的歌手陣容，但是無論視覺呈現的方式、技術，以及它所反映的流行音樂景致，已經完全不同了。「以前那個時代電腦技術很有限，畫面上的石頭是我去外雙溪撿回來，在攝影棚一顆一顆拍照、一顆一顆去背，後面的背景也是噴修完成的，做了好幾層效果，弄到快瘋掉；但現在就算給你最好的電腦，也做不出一樣的氣味。因為時代已經不一樣了，

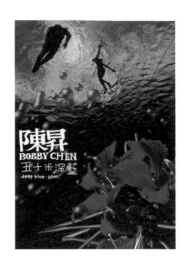

滾石也不一樣了。我們現在回去看那個封面，就像是一個很有自信的音樂王朝向大家宣告：這個鐘擺是擋不住的，將會一直擺盪下去，中間的漩渦永遠火熱滾燙，是熄滅不了的。而現在的滾石就是一個聖杯，代表曾經極盛的王朝，現在再重複地表現它，也只是對往昔的仿效而已。」

多年以來，Akibo和許多歌手長期合作，因此成為非常了解彼此的朋友。在工作上，唱片封面設計可以和歌手的作品有密切互動，因為對於他們創作和生活的狀態都極為熟悉，彼此就像是場上雙打的選手，有默契地讓對方展現最好的一面，或者在對方低潮的時候，適時扮演從旁協助的力量。至於什麼時候該如何應對，永遠沒有標準的規程，因為創作永遠是無法格式化的。

「陳昇『五十米深藍』那張專輯，因為創作的階段我都跟他在一起，常常一起去潛水，所以要做封面的時候根本不必討論，直接出發去綠島拍照就好。但是有的時候設計和歌手也會離得很遠，甚至連DEMO都沒聽過。這些狀況沒有絕對的好壞，因為唱片是一個創造的行業，不管是音樂還是美術，如果都是按照一樣的方法——先拿到企畫書、聽DEMO、開會……，做出來的東西一定會很無聊，也可能都一樣。我記得一位日本的設計師曾經說過：『你坐在方形的桌子前面思考，什麼東西都會變成方形的。』他的意思是，有的想法會

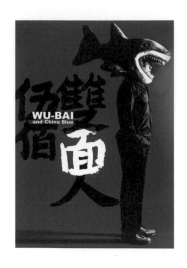

出現在海邊，有的在公園，有的在家裡，有的在辦公室。像是羅大佑的『原鄉』那張專輯，當時是電腦、email都不普遍的年代，只能靠傳真聯絡。我把唱片封面設計為一張郵票，就是因為那時他在香港，很多東西都是郵寄給我的。我從音樂和這些往來的簡單片段，看到羅大佑離開台灣很久，很想念台灣了，所以把專輯的視覺設計為一張郵票，像是要把他寄回來一樣，讓他站在台灣上面，擠得滿滿的。這次的設計反而就是因為我們之間的隔閡，或者我所了解的音樂不是那麼直接，所以能站在一個遠遠的旁觀者角度，來發想這個設計。我很不喜歡按照步驟來，尤其是老朋友的音樂創作，有高潮也會有低潮，在低潮的時候，我就會想在封面幫他們加分；但有時候音樂本身已經很好了，我沒有太多想法，做一個四平八穩的封面就可以有很好的效果。創作本來就是可遇不可求，只是剛好它同時也是一種商業行為。」

　　陳昇、伍佰是Akibo合作最久也最熟悉的朋友，他們的音樂創作極有個人風格，做為創作歌手，長久以來面對的壓力極大，音樂生命的高低潮變化在所難免，而身為朋友、唱片的視覺設計者，面對歌手每一次的發表，也都有不一樣的心情和作法。「就像交朋友一樣，有時候朋友很低落的時候，我們可以幫他一個忙，說『你先休息一下，我來幫你』；當一個人失去自信的時候也容易互相懷疑。我們是太久的朋友，二十年了，我覺得這些朋友最不簡單的，是可以一直創作下去，那真的是最難的。伍佰就是個很不想抄襲自己的人。有一次他告訴我，『Akibo，你的作品跟我很像，就是剛做出來的時候人家會說：「幹這是啥小？」但是後來都會很喜歡。』」創作的人對彼此疼惜和理解，是不分視覺還是音樂的。

「在我讀大學的那個年代，是沒有電腦的，所以我們的創作很多都使用現成物，這也是受到賴純純這些老師的影響。大三、大四的時候，她教大家支架表面主義，我們開始玩材質的創作，所以之前的美術系學生都跑美術社，而我們這一代開始跑後車站一帶找材料。快畢業的那一段時間，藝術圈流行新表現主義的圖像語言，這也影響了我，在創作上去考慮圖像的聯想、象徵意義。」Akibo在許多唱片設計裡側重材質的表現，例如鐵罐、彈珠這些素材的運用；而情感上，這些偏好也得自童年成長過程的養分，來自台南生活的記憶。

　　除了美感和創作語言的選擇之外，工具革命對於設計人來說也是不可忽略的因素。電腦和製版印刷的技術在這幾十年間有許多革新，對Akibo來說，電腦的技術不是最必要的設計考量，但是為了表現某些意象，還是得仰賴科技。「雖然我做的東西不是讓人一看就知道是電腦做的，但是也知道那個非電腦不可。像那個時候Illustrator只有1.8，改稿很麻煩，Photoshop的功能也還沒有這麼強大。我們除了使用電腦的技術，很大的程度也還仰賴傳統的人工製作，總要在印刷廠通宵打地鋪，隨時校對印刷的效果。那時候看來好像很迷戀科技，但我又不想讓作品一做出來就是電腦的樣子。」儘管電腦處理是不可避免的過程，但是Akibo的設計仍然強調某些手感製作的溫度，這種內在的偏好在許多作品也都可以看到。

　　究竟什麼是好的設計？這似乎無法用唱片在流行音樂市場上的成敗來論斷，卻也很難不考慮市場對它的反

應。「有時候唱片賣得很好，我自己也會被迷惑了，以為自己那個封面做得很好，但是如果五年、十年以後再拿出來看，又覺得不好了，表示那只是當時市場的一個氣氛。所以每次做作品集或者挑展覽作品的時候，也是面對自己作品最殘酷的時候。總會覺得：當初為什麼會覺得這件很好呢？反過來說，如果某件作品一直被留下來，就是連音樂的元素也抽掉了，還是一個好的設計。就像很多唱片我兒子根本聽也沒聽過，但光看封面設計，還是會覺得這張唱片很酷。」

「流行就是一種追求優越的慾望，所以人們追求自己認同的。但是當這件事普及到連我討厭的人都跟我一樣，我就不喜歡了，所以愈流行的愈容易退流行。台灣有許多音樂創作者不走流行的路線，不是靠優越感的崇拜來建立自己的市場，也不是靠移植別人的優越來賣東西，所以這些作品可以被留下來。」唱片設計也是一樣，它和音樂創作有密切的關聯性，而經得起時間考驗的作品，往往已經無關流行與否的話題。

「當我們享受一道美食，要感謝的是廚師，還是農夫、漁夫？如果有好的食材，廚師只要簡單料理一下就會很好吃，這兩種角色都很重要。視覺工作者就像是廚師，也是把餐點擺盤、端出來的人。而音樂人的創作提供了視覺工作者靈感、設計的基礎。過去台灣流行音樂的頒獎典禮上，看待唱片設計這一件事就是美術設計的概念，但是設計有這麼多不同的領域，為什麼放在音樂的獎項裡？這表示歌手對於設計而言也是重要的。」

每個時代的流行音樂都有自己的樣子，唱片設計和音樂人之間的關係、合作的方式也有不同的模式。尤其流行音樂會隨著音樂載體變化，即使現在某些音樂只在網路發行，仍然有它的美術設計、有完整的MV，有它的視覺概念。「時代不一樣，音樂載體不一樣，表現的方式也不一樣，這就是時代轉換迷人的地方，流行音樂變化得很快，所以它很迷人，我們可以一直期待新的東西跑出來。」

　　也因此，每個時代都有它的音樂，也有屬於它的設計。「常常有年輕的設計人問我：『要怎麼跟你一樣，才能認識這麼多歌手、幫他們做設計？』我說，現在時代不一樣了，唱片公司也不像以前肯花很多那麼多資源，但是現在有很多獨立樂團，他們或許沒有很多錢請你為他們工作，但是你可以自己去問他們能不能加入，幫他們做所有的視覺，這樣也很酷。台灣的音樂本來就很有生命力，不用去看國外怎麼做，因為國外的市場跟我們不一樣，氣味也不一樣，連市場的面積都不一樣。一個人也可能創造一個時代，現在有興趣做唱片設計的人不必靠大唱片公司，能和一個樂團合作就很厲害了。時代就是要這樣走，不是被規畫出來的，也不會是被官方補助或者指導出來的。」

　　而屬於這塊島嶼的聲音和視覺，就在每一個熱情的相遇之間悄悄發生。那些關於歌曲的記憶，還會一直留在平面視覺語言裡，在許多年以後，成為一場又一場屬於每個人的，無可替代的演唱會。

# 演唱會幕後

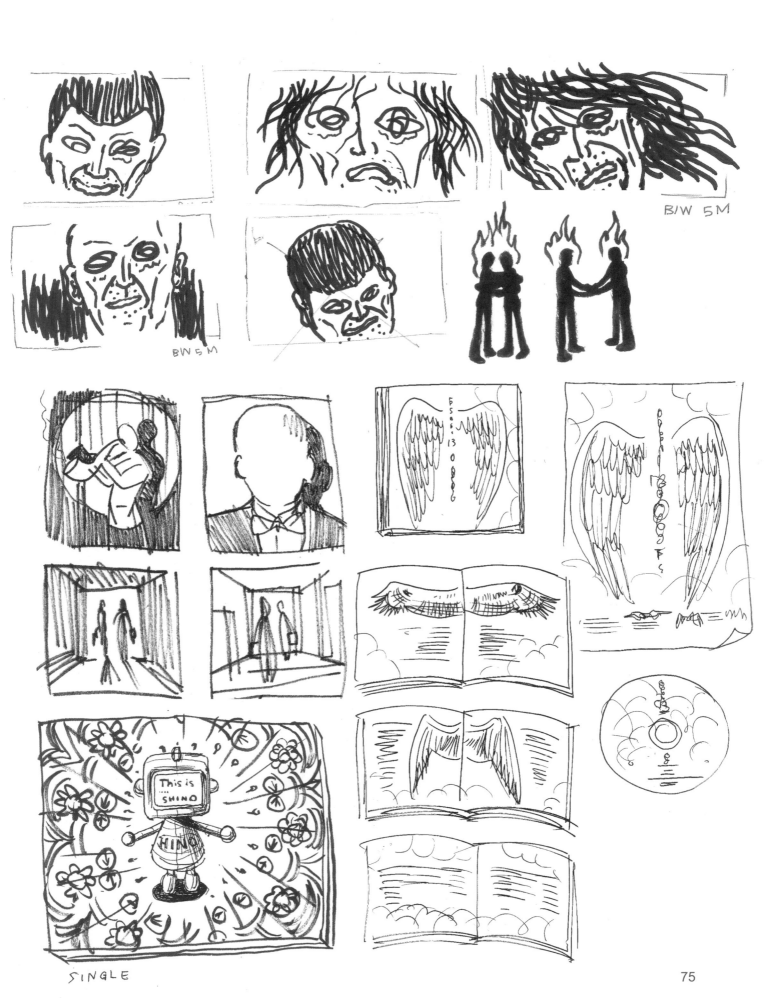

B/W 5M

BW 5M

This is .... SHINO

HINO

SINGLE

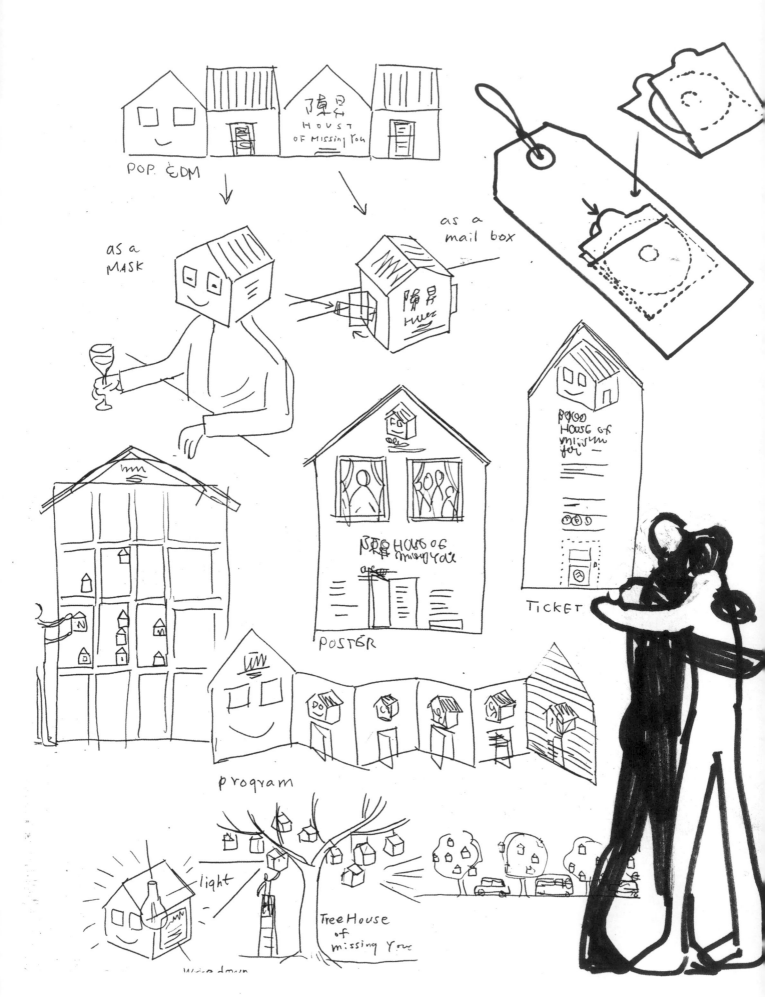

POP. EDM

HOUSE
OF MISSING YOU

as a
MASK

as a
mail box

POSTER

TICKET

program

light

TreeHouse
of
missing You

AKIBO RECORDS / 李明道 作品；張晴文 文字.　　-- 初版. --

臺北市：大塊文化, 2012.07

　面；　公分. -- (tone ; 25)

ISBN 978-986-213-345-3(平裝)

1.商品設計 2.視覺設計 3.作品集

964　　　　　　　　　　　　　　　101010993

tone25

AKIBO RECORDS

作品：李明道 Akibo

文字撰寫：張晴文

責任編輯：陳怡慈

美術設計：李明道 Akibo

校對：呂佳真

法律顧問：全理法律事務所董安丹律師

出版者：大塊文化出版股份有限公司

台北市105南京東路四段25號11樓

www.locuspublishing.com

讀者服務專線：0800-006689　　TEL：（02）87123898　FAX：（02）87123897

郵撥帳號：18955675　　戶名：大塊文化出版股份有限公司

總經銷：大和書報圖書股份有限公司

新北市新莊區五工五路2號

TEL：（02)）89902588（代表號）　　FAX：（02）22901658

製版：瑞豐實業股份有限公司

初版一刷：2012年7月

定價：新台幣 250元

ISBN：978-986-213-345-3

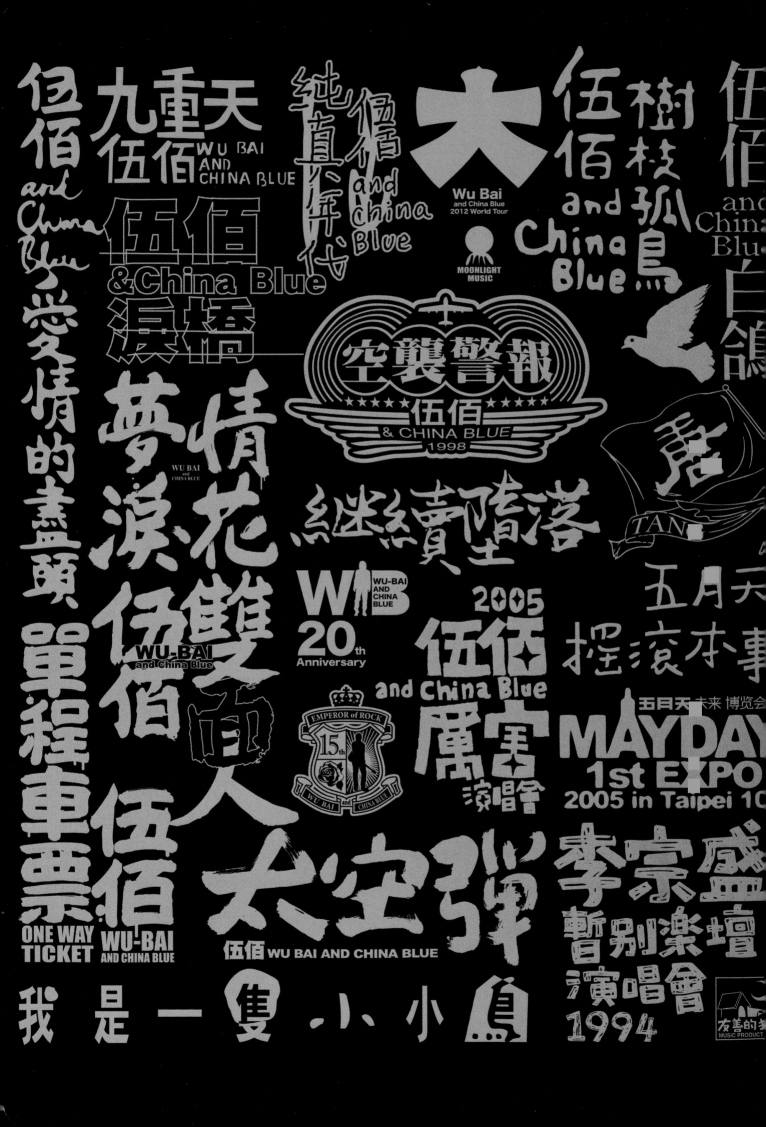